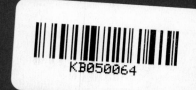

루이스에게

머리글
INTRODUCTION

인간이 존재한 이래로 색은 우리 주변 세상을 묘사하는 데 중요한 역할을 해왔다. 대지에서 생성된 천연 안료가 초기 문명에 도입돼 최초의 채색 물감이 나왔을 때부터 색은 인류 역사를 기록하기 위해 없어서는 안 되는 재료였다. 대지에서 멋진 색을 찾아내는 인간의 창의력은 장엄한 중세의 필사본과 르네상스 예술, 그리고 20세기 현대 미술을 탄생시켰다. 현대 과학은 현실의 3차원 세계를 거부하고 깊은 어둠 속에서도 빛이 나는 믿기 어려울 정도로 강렬한 색과 안료를 만들었다.

이 책에는 수천 년에 걸친 안료의 역사와 그 놀라운 여정이 담겨 있다. 땅에 묻혀 있던 색들은 고가로 생산, 유통되어 옛날에는 왕이나 교황만 쓸 수 있었지만, 결국 우리가 사는 전 세계에 아름다움을 가져다주었다.

여기 펼쳐질 색의 유래와 관련된 옛날이야기를 통해 용이나 딱정벌레, 연금술, 독, 노예, 해적도 만나볼 수 있다.

색과 함께한 삶
A LIFE LIVED IN COLOUR

나는 일생을 색과 함께 보냈다. 운명이라고 생각할 수도 있겠지만, 사실 여기까지 오게 된 건 우연에 가깝다. 가족에게 물려받은 유산, 우연한 만남, 실수 등이 나를 이 길로 이끌었다. 무엇보다 내겐 흙을 색으로 바꾸는 연금술에 대한 끈질긴 고집이 있었는데, 이 고집이 결국 내가 설립한 물감 제조회사를 세계에서 인정받는 뛰어난 유화물감 회사로 만들었다.

아버지는 광고 일러스트레이터였다. 집에는 항상 물감, 종이, 마커, 연필이 가득했고, 학교에 가지 않는 공휴일엔 형과 함께 기차를 타고 런던에 있는 아버지의 작업실로 갔다. 금방이라도 무너질 듯한 초기 빅토리아 양식의 5층 건물에는 예술가, 작가, 칼리그래퍼, 미술 중개상들의 작업실이 미로처럼 복잡하게 뒤섞여 있었다. 이 건물은 코번트 가든Covent Garden을 재개발하던 시기에 사라졌다. 그렇게 아버지의 작업실을 들락날락하다 내 인생에서 중요한 일이 벌어졌는데, 1861년부터 그레이트 퀸 가에 자리 잡은 유명한 화방 코넬리센앤썬Cornelissen & Son을 방문하게 된 것이다. 나는 벽에 수십 년간 진열되어 있던 유화용 캔버스, 유화 물감, 발삼balsam의 기름 냄새에 완전히 압도당했다. 커다란 검은색 나무 진열장의 큰 유리병에는 안료, 천연 수지, 고무진, 왁스가 담겨 있었고 병마다 성분표가 붙어 있었다. 갬부지gamboge, 일본 왁스, 샌드락sandarac, 테르 베르테terre-verte, 코파이바 발삼copaiba balsam, 검 엘레미gum elemi 같은 이국적인 원료들을 보면서 세계 곳곳의 안료의 기원에 깊은 흥미를 느꼈다.

고향으로 돌아와 나는 어떤 가족이 경영하는 화방에서 일하기 시작했다. 그때 난 이미 그림을 그리고 있었는데, 화방에서 근무하며 얻은 지식이 작업에 도움이 됐다. 이때 선물로 안료 세트를 하나 받았는데 보석 가루처럼 반짝이는 작은 병들은 내가 색 제조업자가 되는 중요한 계기가 됐다. 고등학교 졸업 후 나는 부모님의 지원을 받아 예술가가 되기 위해 브리스톨 미술대학Bristol Art College에 입학했고 회화를 전공해 전통적인 구도와 색을 공부했다.

대학 수업 중 캔버스, 물감, 보조제, 광택제 등 채색 재료를 만드는 필수 과목이 있었다. 1980년대 초는 그림이 다시 사람들의 주목을 받을 때였고, 내 친구들은 이전 세대가 쓰지 않았던 물감과 재료를 재발견하고 있었다. 납화 같은 고대 기술을 사용해 착색된 왁스를 녹여 그림을 그리거나 토끼 피부로 만든 접착제를 데워 초크와 안료를 섞어 만든 물감으로 그림을 그리는 디스템퍼distemper 기법을 실험하기도 했

는데, 이때 선생님의 격려를 받으면서 우리가 르네상스 이전 시대부터 시작된 색의 역사를 이어가고 있다는 생각을 했다.

대학 졸업 후, 10년 전 방문했던 런던의 코넬리센앤썬에서 일하기 시작하면서 나는 본격적으로 색의 역사를 배우기 시작했다. 코넬리센앤썬은 세계에서 가장 유명한 화방 중의 하나로 판매하는 재료에 대해 엄청나게 높은 수준의 지식을 가지고 있었고 재료를 다루는 방법에도 능숙했다. 관심 분야가 비슷했던 직원들과 이야기하면서 예술가와 전통 공예가의 재료에 대한 나의 호기심은 날로 높아 갔다. 화방에 자주 드나들었던 전문 상인들은 몇 세기 전의 기술로 재료를 만들었고, 그들 덕분에 난 물리적인 것이 마법 같은 형이상학적 성질을 가질 수 있는 연금술의 세계에 발을 들일 수 있었다.

나는 저녁에 퇴근하고서 18세기에 쓰였던 방법대로 원료와 안료를 물에 끓여 녹이고 필터로 거르고 섞어서 수제 물감, 보조제, 바탕용 보조제를 만들었다. 하면 할수록 매혹적인 작업이었다. 이때부터 나는 원료로 아름다운 물감을 만드는, 색을 다루는 일을 하겠다고 마음먹었다.

호주에 가게 된 건 우연이었다. 1989년에 휴가를 받아 최근에 개방된 네팔 안나푸르나 산맥을 인도를 거쳐 6개월 동안 여행했다. 출발지였던 카트만두로 돌아오며 태국을 방문할 기회가 있었는데, 돈이 거의 다 떨어져서 여행을 계속할지 집으로 돌아갈지 결정해야 했다. 결국 여행을 더 하기로 하고 호주 대사관에서 워킹 홀리데이 비자를 신청했다. 영국으로 돌아가는 비행기표는 취소하고 시내버스를 탄 뒤 싱가포르로 가서 호주 다윈Darwin으로 가는 편도 비행기표를 샀다. 나는 광활한 하늘, 극심한 더위, 친절한 지역 주민들이 있는 새로운 세계를 만났고 마침내 정착하기로 했다.

1992년 호주로 이주 후, 색에 대한 지식과 열정으로 물감 사업을 시작했다. $2,000이라는 터무니없이 적은 자본으로 랭그리지 아티스트 컬러Langridge Artist Colours라는 회사를 차리고 최고급 물감과 직접 제작한 유화용 보조제를 멜버른 예술계와 예술가 친구들에게 공급했다.

12년 동안 공장은 콜링우드의 랭그리지 가에 있었다. (상호를 길 이름에서 따왔다) 회사를 설립할 당시엔 유화 물감을 만들 수 있는 기계를 살 돈이 없어 수익의 얼마를 계속 저축했다.

1999년에 나는 물감 제조에 가장 기초적인 기계인 두 개의 롤러가 달린

작은 밀mill을 물려받았다. 그리고 4년 후 저축한 돈으로 작은 삼본롤밀 triple-roll mill을 사서 본격적으로 물감을 만들기 시작했다. 나는 예술가용 물감을 만드는 훈련을 받은 적이 없었다. 세계에 몇 안 되는 물감 제조사에 수습생으로 들어가기엔 너무 어렸고 포부는 지나치게 컸다. 대신 나는 세 개의 롤러가 달린 기계 앞에 수천 시간을 구부린 자세로 유화 물 감을 만들고 시행착오를 겪어가며 스스로 배워야만 했다. 최고의 유화물 감을 만들고 싶었다. 우리 회사의 깊고 강렬하며 차가운 자줏빛을 띠는 현대적인 디옥사진 바이올렛dioxazine violet은 삼본롤밀에 10시간이나 돌린 결과이다. 물감에 안료가 가득 들어가 튜브에서 짰을 때 자주색이 검정 으로 보였다.

리만Lehmann에서 제작한 50년 된 큰 밀을 아주 저렴한 가격에 운 좋게 구매하면서 모든 일이 잘 풀렸다. 화강암 롤러가 달려 있는, 원래는 초콜릿을 만드는 데 사용된 이 기계로 세계 최고의 유화 물감을 만들 수 있었다.

2004년, 멜버른 중서부의 야라빌Yarraville로 공장을 크게 확장했다. 이곳에서 나는 유화 물감을 만드는 원료의 조합을 개선했고, 이듬해 마침내 유화 물감을 세상에 내놓았다.

최근에는 우리만의 독특한 랭그리지 색을 출시했다. 처음 출시한 색은 브릴리언트 블루brilliant blue로 유럽, 미주 지역과는 다른 햇빛 가득한 호주의 하늘색을 물감으로 만들었다. 이곳의 이글거리는 햇빛은 색을 강하게 진동시켜 모든 색을 보다 선명하고 현대적으로 바꾼다. 호주의 뜨거운 햇빛을 반영한 비디오 그린Video Green, 브릴리언트 마젠타Brilliant Magenta, 네온 오렌지Neon Orange 같은 현대적인 단색을 제작해 보유한 색의 범위를 확장했다.

거의 40년간 색을 만들어 왔지만, 난 아직도 감정을 자극하는 색의 힘에 놀란다. 안료의 아주 오래된 역사를 접했을 때나 세련된 안료를 처음 봤을 때, 감전된 것처럼 설렘과 즐거움을 느낀다.

나는 요즘 작업실에서 두 개 이상의 색을 혼합해 어떤 색이 나오는지 실험하는 데 많은 시간을 보낸다. 이런 작업은 보통 각 색의 시각적 연금술로 예측하지 못한 결과를 만드는 것에 의의를 두고 있다.

궁극적으로 물감은 예술가를 도와 예술 작품을 만드는 도구일 뿐이지만 그림에서 내가 만든 물감을 봤을 때 심장이 빠르게 뛰는 걸 숨기기는 어렵다. 내게 이보다 보람된 일은 없다.

용어해설
GLOSSARY

책에서 자주 등장하는 용어의 이해를 돕기 위해 뜻과 역사를 간략하게 실었다.

가산 혼합 ADDITIVE COLOUR
흰빛의 파동에 모든 색이 들어 있다는 색의 법칙. 빛의 1차색을 모두 혼합하면 흰빛이 된다.

감산 혼합 SUBTRACTIVE COLOUR
1차색 세 개를 섞으면 채도와 명도가 감소하는 색의 법칙. 물리적인 색에 적용된다.

고대 ANCIENT WORLD
메소포타미아, 이집트, 인도의 최초 문명이 발생한 시점부터 그리스 고전 시대까지를 말한다.

고전시대 CLASSICAL WORLD
기원전 8세기 초 그리스 문명부터 서기 5세기 말 서로마 제국이 멸망하기까지의 기간을 말한다.

고착제 BINDER
안료와 섞어 물감을 형성하는 물질. 표면에 안료를 부착시키는 역할을 한다. 고착제의 특성에 따라 물감 마르는 시간, 광택, 색의 채도 등이 결정된다.

글레어(도사) GLAIR
거품을 낸 달걀흰자로 만든 투명한 고착제. 필사본 잉크와 물감을 만들 때 쓰인다.

글레이즈 GLAZE
투명한 채색 물감. 투명해서 바탕색이 비친다.

내광성 LIGHTFAST COLOUR
햇빛에 노출돼 색이 바래고 변하는 것을 견디는 안료의 성질.

디스템퍼 DISTEMPER
안료를 넣은 따뜻한 용액을 동물성 접착제에 고착시켜 만든 물감.

레이크 안료 LAKE PIGMENT
염료를 수산화알루미늄에 화학적으로 반응시켜 만든 안료.

명도 VALUE
색의 밝고 어두운 정도.

명반(백반) ALUM
황산알루미늄이라고도 한다. 알칼리 액에 넣으면 수산화알루미늄이 된다. 염료를 불용성 안료로 바꿔 레이크 안료를 만들 때 쓴다.

무기 안료 INORGANIC PIGMENT
철, 카드뮴, 코발트, 납(리드) 같은 광물로 만든 금속이 주성분인 안료를 말한다.

〈미술의 책(THE CRAFTMAN'S HANDBOOK)〉
15세기 예술가 첸니노 첸니니 Cennino Cennini가 저술한 책. 중세 미술에 쓰인 모든 재료와 기법이 실려 있다.

바래기 쉬운 색 FUGITIVE COLOUR
빛, 습기, 온도에 노출되면 색이 바래거나 변하는 안료 또는 염료.

발광 LUMINESCENCE
물질이 빛(열이 생성되는)이나 생화학적 반응이 아닌, 열이 나오지 않는 에너지원에서 에너지를 흡수해 가시광선으로 방출하는 작용.

색상 HUE
한 가지 색과 다른 색을 구분하는 기준. 빨강, 노랑, 초록, 파랑, 자주는 각각 다르다.

아라비아검 GUM ARABIC
아카시아나무의 수액. 물에 녹으며 수채화 물감과 과슈 고착제로 쓰인다.

안료 PIGMENT
용해되지 않는 단일한 색 입자.

알칼리 ALKALI
이온 지수가 7.0보다 큰 이온성 염. 알칼리가 농축된 용액은 가성이 있어 화학 화상을 입을 수 있다.

에그 템페라 EGG TEMPERA
안료와 달걀노른자를 혼합해 만든 물감.

염료 DYE
완전히 녹는 용해성 염색제. 착색에 쓰인다.

유기 안료 ORGANIC PIGMENT
화학적으로 정제된 석유에서 추출한 탄소 화합물 또는 식물이나 동물로 만든 불용성 안료.

은폐력 HIDING POWER
물감이나 안료의 불투명한 정도. 칠해진 표면을 덮는 힘.

은필화 SILVERPOINT
은색 막대(은필)를 사용하는 소묘 기법. 약간 거친 표면을 이용한다.

인공 ARTIFICIAL
자연적으로 생긴 것이 아니라 가공된 것.

잉크 INK
염료나 안료로 만든 색 용액. 매우 유동적이다. 글쓰기나 소묘를 할 때 펜이나 붓에 묻혀 사용한다.

젯소 GESSO
토끼의 가죽이나 뼈로 만든 동물성 접착제(아교)와 초크의 혼합물.

채도 CHROMA
색의 강도.

천연 소다 NATRON
천연 탄산나트륨. 염수호 지층에서 발견할 수 있다. 옛날에는 알칼리성 천연 소다를 사용해 안료와 비누, 유리를 만들었다.

체색 BODY COLOUR
희석하지 않고 다른 것을 섞지 않은 순수한 안료나 물감의 불투명한 색.

타닌 TANNIN
식물에서 추출된 갈산. 검은빛의 갈색 염료를 만들 수 있다.

포스포레센스(인광) PHOSPHORESCENCE
물질이 자외선 광자에서 에너지를 흡수해 가시광선으로 방출하는 현상. 에너지 공급원이 사라진 후에도 방출이 지속되는 경우가 많다.

포타쉬 POTASH
탄산칼륨 혹은 칼리라고도 한다. 알칼리성이며 레이크 안료를 만드는 데 사용한다. 냄비에 물과 재ashes를 넣고 끓이는 전통적인 제조법을 뜻하기도 한다.

프라이머 PRIMER
채색 전 바탕을 만들기 위해 밑칠에 쓰이는 가공된 코팅제.

핑크 PINKE
옛날에는 레이크 안료를 핑크라고 불렀다. 색을 묘사하는 단어가 아니다.

합성 SYNTHETIC
두 개 이상의 물질을 반응시켜 새로운 재료를 만드는 방법.

기본색
THE BASICS OF COLOUR

색을 혼합하는 법을 이해하려면 감산 혼합이라고 하는 색의 물리적 규칙을 알아야 한다. 색에는 세 개의 1차색인 빨강과 파랑, 노랑이 있다. 이 세 가지 색으로 모든 색을 만들 수 있는데, 1차색 두 개를 혼합하면 2차색이 나온다. 빨강과 파랑을 섞으면 자주, 파랑과 노랑을 섞으면 초록, 노랑과 빨강을 섞으면 주황이 만들어진다. 여기에 색을 더 혼합해 3차색을 만들 수 있지만, 색을 추가할 때마다 색의 순도는 줄어들어 나중에는 결국 갈색이나 회색으로 변한다.

옛날에는 안료의 색채가 약해서 혼합을 할수록 색의 선명함을 유지할 수 없었기 때문에 예술가들이 색 혼합을 꺼렸다. 그러나 기술의 향상으로 안료는 발전될 수 있었고 더 밝고 순수한 색이 소개될 때마다 예술가들은 기다렸다는 듯 적극적으로 그림에 활용했다.

파랑은 인류 역사를 통틀어 세계 여러 문화에서 정신적인 것을 상징하며 하늘과 천국의 색으로 여겨져 '천국의 둥근 천장'이라고 불리기도 한다.

그러나 우리가 하늘을 파란색으로 보는 까닭은 화학적이라기보다는 광학적인 이유 때문이다. 빛이 대기 속 수분 입자에 부딪혀 산란할 때 파란빛의 짧은 파동이 사람에게 가장 뚜렷하게 보여서 하늘이 파랗게 보이는 것이다. 같은 원리로, 물체가 멀리 있을수록 관찰자는 물체를 파랗고 흐리게 본다. 공간과 거리를 묘사하는 풍경화 화가는 이것을 매우 잘 알고 있다.

초기 문명의 인류가 자연에서 얻을 수 있는 안료는 매우 적었으므로 공업 기술에 눈을 돌릴 수밖에 없었다. 고대 이집트인들은 뛰어난 기술로 인류의 첫 번째 합성 안료 '이집션 블루egyptian blue'를 발명했다. 파랑의 탄생은 기술과 문화 상호 작용의 시작이었다.

우리는 1차색의 절대적 영구성이 유럽 중심의 현대적 사고라는 것을 알아야 한다. 고대에는 색을 묘사하는 단어가 자주 바뀌었고 파랑은 색으로 인지되지도 않았다. 고대 그리스어에서 파랑을 표현할 수 있는 단어는 '멜라스melas'인데, 이 단어는 사실 '어두운'을 뜻한다. 파랑은 단순히 어둠으로 지각될 뿐이었다. 당시 색의 표준을 나타내는 1차색은 하양, 검정, 빨강, 노랑 이렇게 네 개로 파랑은 포함되지 않았다. 고대 그리스 장인들은 이집션 블루와 인디고 같은 파란 안료를 사용했으나 색 순서의 개념에서 파랑의 지위는 지금과 매우 달랐다.

파랑은 비교적 구하기 어려웠고 시중에 나와 있는 안료는 대개 탁했기 때문에 중세에는 거의 사용되지 않다가 13세기 유럽에 울트라마린ultramarine이 소개되면서 중요한 색으로 여겨지기 시작했다. 준보석인 청금석으로 만들어진 울트라마린은 황금보다 비싸, 파랑은 부와 명예 그리고 신앙을 상징했다. 성모 마리아의 그림에서 파란 망토는 신과 인간을 이어 주는 하늘의 여왕이란 성모 마리아의 지위를 나타낸다.

대개 안료는 물감 보조제에 따라 색조가 바뀌는데 파랑이 특히 그렇다. 울트라마린은 달걀이 보조제인 템페라tempera 그림에서 밝게 빛나지만, 유화에서는 어둡게 보인다. 15세기 초에 안료를 잡아 주는 고착제로 린시드유linseed oil가 소개됐을 때 예술가들은 어두워진 파란색을 다시 밝게 하기 위해 흰색을 섞어야 했다. 이것은 고대부터 오랫동안 지속됐던 안료 혼합에 대한 편견을 깨트리는 거였다.

18세기 초에 프러시안 블루Prussian blue가 도입되면서 파란 안료의 희소성이 극적으로 사라졌고 잇따라 코발트 블루cobalt blue, 세룰리안 블루cerulean blue, 합성 울트라마린이 소개됐다. 안료를 제작하는 기술이 발전하면서 파랑은 현대의 팔레트에서 중요한 위치를 차지하게 된다. 1950년대 말 이브 클라인Yves Klein이 파란색에 자신의 이름을 붙여 '인터내셔널 클라인 블루international klein blue'라고 명명하고 파란 단색 그림을 그리면서 파랑은 절정기를 맞는다. 이브 클라인은 현대 문명이 시작될 때부터 지금까지의 순환을 나타내는 철학적인 상징으로 작품에 파란색을 활용했다.

자주 는 아주 오랫동안 왕실과 연관되어왔다. 다른 1차색과 2차색과는 달리 독보적으로 영구적이랄 만큼이나 그 의미를 지속했다. 자주의 고급스러운 화려함은 자주의 역사에서 강하게 엿볼 수 있다.

자주의 어원은 라틴어 '푸르푸라purpura'이며, 푸르푸라는 고대 그리스어 '포르피라porphyra'에서 유래한다. 그리고 포르피라는 고전 시대에 제조된 티리언 퍼플Tyrian purple의 이름이다. 고대에 지중해 바다의 우렁이에서 추출한 색소로 만든 티리언 퍼플은 가장 귀한 염료였다.

자주는 1차색 빨강과 파랑의 관계로 설명될 때가 많다. 중국의 '가장 붉은색은 자주이다.'라는 말은 빨강이 선명해지면 자주로 변한다는 뜻이다(빨간 자주는 행운과 명예를 가져다준다). 아프가니스탄에서는 가장 순도가 높은 라피스 라줄리를 '수파르surpar(붉은 깃털)'라고 불렀는데 수파르는 불꽃 심장부의 보라색 부분과 맞닿은 파란색을 의미한다. 고대와 중세에서 푸르푸라는 짙은 빨강, 크림슨crimson, 자주를 뜻해 '피'를 연상시킬 때가 많았다. 로마 작가 플리니우스Pliny는 다음과 같이 말했다.

'빛에 비쳐 뚜렷하게 보이는 응고된 진한 피의 색이 가장 아름다운 티리언 퍼플이다.'

자주는 가장 사치스러운 색이다. 티리언 퍼플은 전통적으로 왕실과 귀족의 색이었고, 소수의 엘리트 계층만 구할 수 있었다. 로마 제국에서는 자주색이 로마 황제를 상징했는데, 황제의 옷이 자주였기 때문이다. 비잔틴 제국의 황후들은 자주색 방에서 출산을 했고, '자주색

방에서 태어났다'는 뜻의 '포르피로게니투스^{porphyrogenituss}'는 정식으로 황실에서 태어난 황태자를 의미했다.

마야, 잉카, 아즈텍 문명에서 연체동물로 만든 독특한 자주색 염료는 종교적인 의식이나 왕실에 쓰였다. 일본에서의 자주는 지위와 부를, 중국에서는 귀족 사회를 의미했다. 기독교에서 자주는 회개와 기부의 색이며 동시에 고난을 상징한다. 예수가 십자가에 못 박히기 전 입었던 옷이 자주색이었다.

자주도 파랑처럼 빛과 우주, 대기에 대한 인간의 여러 관념을 반영한다. 19세기 인상주의 화가들은 검정과 갈색 대신 자주로 그림자를 묘사했다. 새로 발명된 코발트와 망가니즈 바이올렛을 너무 좋아한 나머지 비평가들로부터 '바이올렛 마니아'라는 비난을 받기도 했다.

인류 문명에서 희귀했던 자주의 역사로 인해 자주는 고유의 상징성을 갖게 됐다. 1856년, 헨리 퍼킨^{Henry Perkin}이 우연히 발명한 최초의 합성 염료를 티리언 퍼플이라고 이름 지었는데(나중에 '모베인^{mauveine}'으로 변경했다), 이것은 저렴한 비용으로 가공한 염료를 역사상 가장 비싼 염료마냥 소개한 교활한 홍보 전략이었다.

빨강은 분류하기 쉽지 않은 색으로 여러 문화와 시대를 걸쳐 역사적으로 다양한 의미가 있다. 버밀리언vermilion의 밝은 스칼렛scarlet에서부터 카민 레이크carmine lake의 차가운 크림슨crimson까지 빨강의 역사는 그 색깔만큼이나 다채롭고, 대담하다.

빨강은 피의 색으로 역사상 희생, 폭력, 용기와 관련이 있다. 로마 신화에서 빨강은 전쟁의 신 마르스(그리스 신화에서는 아레스)의 색이다. 로마 군사는 빨간 튜닉을, 장군은 다홍색 망토를 입었고, 전투에서 이겼을 때 전신을 빨간색으로 칠해 승리를 축하했다. 초기 이집트인은 호주 토착민 등 많은 고대 문화에서 그랬듯 기념일을 축하할 때 레드 오커red ochre로 자신을 칠했다.

빨강은 자비, 비옥함, 사랑을 의미하기도 한다. 고대 로마에서는 신부가 결혼할 때 빨간 숄을 걸쳤고, 중국에서는 빨간 웨딩 가운을 입었으며, 그리스와 발칸반도 국가에서는 아직도 빨간 면사포를 쓴다. 아시아 여러 국가에서 빨강은 행운과 행복의 색이다.

고대 그리스에서 빨강은 밝음과 어둠의 중간색이었는데, 그리스인들은 명도로 색을 이해했기 때문이다. 옛날 문명사회에서 색의 지위는 안료의 성분과 생산지, 안료의 기능, 색깔이 사회에서 쓰인 방식에 따라 다르게 결정됐다. 이런 경향은 18세기까지 지속되며 빨강에 대한 여러 모순과 혼동을 설명해준다. 고전시대에선 빨강과 초록의 명도가 같아 '같은 색'으로 분류됐다. 중세에서 '스칼렛'은 직물의 품질을 나타냈고, 17세기의 '핑크pink'는 색이 아니라 레이크 안료를 의미했다. 나중에서야 스칼렛과 핑크는 특정한 빨간 색조의 명칭으로 사용됐다.

오커는 인류의 첫 빨간색으로 흙빛을 띠는데, 천연 산화철이 주성분이기 때문이다. 레드 오커는 원료에 따라 선명하거나 탁해지기 때문에 1차색 빨강을 만들려면 기술에 의지해야 했다. 고대 그리스인이 발명한 레드 리드red lead는 초기 가공안료 중의 하나로 8세기 버밀리언이 소개되기 전까지 유럽 미술에서 가장 많이 쓰인 빨강이다.

버밀리언은 연금술로 만든 색이다. 버밀리언의 원료인 유황과 수은은 금속의 어머니와도 같은데, 연금술로 금을 만드는 데 꼭 필요한 원료다. 버밀리언은 아주 밝은 색이라 예술가의 팔레트를 완전히 바꿔 버린다. 유난히 튀는 강한 색 때문에 다른 색과 조화를 이루기가 어려워 더 강렬한 파랑과 노랑을 만드는 계기가 되기도 했다. 색감이 화려한 레드 리드와 버밀리언은 불투명하며 주황에 가까웠다.

커미즈kermes, 랙lac, 코치닐cochineal 등 벌레와 꼭두서니 뿌리로 만든 레이크 안료를 사용해 투명한 크림슨이 제작됐고, 덕분에 예술가는 빨간 유화 물감으로 그림을 보석같이 빛나게 할 수 있었다.

가톨릭교에서 빨간색은 예수와 기독교 순교자가 흘린 피를 상징한다. 군주 정권에서는 정권을 나타내는 색으로 빨강을 사용했고, 부유한 상인 계급의 지위를 나타내는 데도 쓰였다. 20세기로 들어와서 빨강은 사회주의자의 혁명을 상징했다. 이렇듯 1차색 중 가장 강렬한 색인 빨강은 분노와 사랑, 따뜻함과 차가움, 가난과 부같이 언제나 모순적인 뜻을 가지고 있다.

주황의 이름은 원래 주황이 아니었다. 지금 사용되는 이름은 15세기 말 아시아를 방문한 포르투갈 상인이 유럽에 주황을 소개하면서 붙인 것이다. 그전에는 빨강이나 노랑 계통의 색으로만 여겼다. 고대 영어로 주황은 노란 빨강이라는 뜻의 '지올루레아드geoluhread'라고 불렸다. 산스크리트어 '나랑가naranga'에서 파생된 현대 용어는 16세기 말 이후에야 색을 묘사하는 단어로 쓰였다.

미술 색 이론에서 주황은 빨강과 노랑을 혼합한 2차색이다. 이 두 가지 색으로 주황을 만들 수 있지만, 사실 아주 오래전부터 주황색 안료는 있었다. 최초의 주황 안료는 옐로 오커와 레드 오커에서 나온 천연 오커이다. 대부분의 어스 컬러earth color 안료가 그렇듯 채도를 떨어뜨리는 불순물이 많아 색이 비교적 탁했다.

초기 문명에서는 더욱 선명한 주황을 사용할 수 있었다. 고대에는 비소 광물인 계관석으로 짙은 주황색 안료를 만들었다. 주황은 희귀한 편이었기 때문에 고대 로마인들은 첫 합성 안료인 레드 리드를 발명했다. 레드 리드라는 이름이 1차색을 의미하는 것 같지만 주황 빨간색으로 사용됐고, 이집트인들은 노란색으로 분류했다.

여러 문화에서 주황은 정신적인 변화를 나타낸다. 힌두교에서 주황은 불을 뜻하며 주황색 옷을 입는 힌두교 지도자가 겪는 내적 변화를 상징한다. 고대 중국의 유교에서는 변화를 뜻하기도 한다. 중국과 인도에서 주황의 이름은 과일이 아니라 사프란saffron에서 유래하는데, 불교에서 주황(사프란)은 깨달음과 완벽함이 높은 경지에 이른 상태를

뜻한다. 서양의 여러 국가에서는 빨강이 의미하는 활력과, 노랑이 뜻하는 행복이 주황에 모두 포함됐다고 여긴다. 주황은 또 따뜻함, 창의력, 변화, 활동을 상징한다.

19세기 화가들은 새로 소개된 순수하고 선명한 색상으로 팔레트의 밝기를 높일 수 있었다. 1872년에 모네가 그린 〈인상, 해돋이Impression, Sunrise〉는 작은 그림이지만 파랗게 안개 낀 강과 강렬한 주황색 태양이 대비를 이루며 멋지게 어우러진다. 파랑과 주황의 보색 대비는 태양이 이글거리는 듯한 시각 효과를 준다.

화학적으로 더 안정된 카드뮴 오렌지cadmium orange가 등장하면서 현대 팔레트에서 주황의 지위는 더 확고해졌다. 20세기에는 유기 합성 안료의 출현으로 불타는 태양처럼 채도가 높고 선명한 주황을 쓸 수 있게 됐다.

노랑은 고대 문화에서 태양의 신적인 능력을 모사하고 활용하는 데 사용됐다. 태양은 세계 여러 문화에서 인류가 숭배한 가장 오래되고 중요한 상징이다. 노란 염료와 안료, 값비싼 황금으로 착색된 물건과 그림은 신앙심을 상징했으며, 일상에서 신앙심을 키울 수 있는 매개체의 역할도 했다.

고대 이집트인에게 노랑(케닛khenet)은 완벽함을 상징했다. 황금(뉴브 newb)은 신의 피부를 의미했으며 파라오의 석관을 장식하는 색으로 사용됐다. 그리스인에게 노랑은 4개의 1차색 중 하나였다. 그리스 신화에서 태양의 신 헬리오스Helios는 노란 옷을 입고 금색 마차를 타며 하늘 위를 날아다녔다. 초기 기독교에서 노랑은 교황과 관련이 있었고, 천국으로 가는 황금 열쇠를 뜻하기도 했다. 비잔틴 교회의 황금 벽은 햇빛에 반사돼 찬란히 빛나는 성스러운 노란빛으로 방문객을 맞았다.

노랑은 모순되는 뜻을 많이 가지고 있다. 햇빛, 낙관주의, 창의력, 계몽의 색이지만 겁, 이중성, 탐욕을 나타내기도 한다. 고대 그리스의 창녀는 사프란으로 염색된 옷을 입었고, 로마에서는 머리를 노랑으로 물들였다. 후기 기독교 교회에서 노랑은 유다, 즉 이단자를 의미했다. 중세에는 기독교를 믿지 않는 사람을 노란색으로 표시했고, 16세기 스페인에서 이단으로 고발된 사람은 반역죄로 노란 망토를 입힌 후 종교 재판을 받게 했다. 20세기에 나치는 사람을 구분하는 색으로 노랑을 사용했는데, 유대인에게 다비드의 노란 별이 그려진 옷을 강제로 입게 했다.

옐로우 오커는 인류가 최초로 사용한 안료 중 하나다. 고대에는 자연에서 채굴한 치명적인 노란 광물 오피먼트와 황금을 제련해 사용했고, 창의적이었던 로마인은 납(리드lead)으로 노랑을 제조했다. 중세 유럽에서는 식물로 노란 안료를 만들었고, 연금술로 리드 틴 옐로lead tin yellow를 탄생시켰으며, 이국적인 인디언 옐로Indian yellow와 갬부지 gamboge(자황)는 수입해 썼다. 현대 화학의 발전으로 크롬 옐로, 카드뮴 옐로, 코발트 옐로, 합성 아조azo의 염료와 안료가 소개되면서 색의 종류가 폭발적으로 증가했다.

신기하게도 어두운 노랑은 존재하지 않는다. 파랑이나 빨강에 검정이 추가되면 어두워질 뿐이지만 노랑에 검정을 섞으면 녹색으로 변한다.

노란 햇빛이 어둠을 밝히는 것처럼, 노랑은 스펙트럼에서 가장 밝게 빛나는 색이다. 이런 발광성 때문에 다른 색보다 훨씬 눈에 띄어 제일 먼저 시선을 집중시킨다.

초록은 색의 감산 혼합에서 노랑과 파랑을 혼합한 2차색이다. 그러나 빛의 가산 혼합에서는 빨강, 파랑과 함께 모든 색을 만들 수 있는 1차색이다.

자연은 녹색이다. 고대 그리스어로 녹색은 '클로로스chlorós'인데, 이 이름은 광합성 작용을 통해 빛에서 에너지를 흡수하는 엽록소의 이름 '클로로필chrolophyll'에서 따왔다. 녹색은 성장과 생식을 상징하며, 어린나무, 신입사원처럼 젊음과 새로움을 묘사하는 데 쓰인다. 라틴어로 녹색은 '비리디스viridis'인데, 로마인은 45세부터 60세까지의 나이를 칭하는 표현으로 '비리더스viridus'를 썼다. 이는 '초록색 나이를 가지다'는 시적인 뜻이다.

고대 이집트인에게 녹색은 생동한 성장, 새로운 인생, 부활을 뜻하는 색이었다. 또 치유와 보호력을 나타내며, 에메랄드 같은 초록색 보석의 가루는 안구의 연고로 쓰이기도 했다. 중세까지 사람들은 녹색 광물을 이런 의학적인 목적으로 사용했다. 이슬람에서 녹색은 신성한 색인데, 모하메드의 현수막이 녹색이며 천국을 상징한다.

인류 역사는 대개 푸르스름한 목가적 환경에서 형성됐지만, 자연의 녹색을 표현할 수 있는 안료는 매우 드물었다. 최초의 녹색 안료 광물인 그린 어스green earth는 특정 지역에만 분포돼 있어 제한적으로 쓰였고, 식물에서 추출한 초록은 내광성이 없어 화가들은 대부분 파랑과 노랑을 섞어 나뭇잎과 풀을 칠했다.

수 세기 동안 인류는 말라카이트malachite(공작석)와 크리소콜라 chrysocolla(규공작석) 같은 구리 광물에서만 녹색 안료를 얻었다. 초록과 파랑은 모두 같은 광석에서 나온다는 이유로 같은 색으로 여겨질 때가 많았고, 또 항상 함께 쓰였다. 구리의 푸른 녹으로 만든 색인 버디그리verdigris가 소개되면서 녹색을 좀 더 쉽게 구할 수 있었지만, 어둡게 변하는 성질이 있어 색이 오래가지 못했다

녹색도 다른 색들처럼 모순적인 의미를 지니고 있다. 불교에서 버든트 그린verdant green은 생명을 뜻하지만 연한 녹색은 죽음의 왕국을 뜻한다. 서양에서 녹색은 젊음과 성장의 색이지만 질병과 아픔, 죽음의 색이기도 하다. 독성이 있는 녹색도 있다. 18세기 말 등장한 구리를 주성분으로 하는 선명한 녹색 안료는 유독한 비소를 사용해 제조됐고, 안타깝게도 수많은 사람의 생명을 앗아갔다.

19세기가 돼서야 예술가들은 비리디안viridian과 코발트 그린cobalt green으로 변색되지 않는 진한 녹색을 안전하게 사용할 수 있었다. 20세기에 소개된 프탈로 그린phthalo green은 보석 같은 채도로 생명과 활력을 상징하는 녹색의 순수성을 회복시켰다.

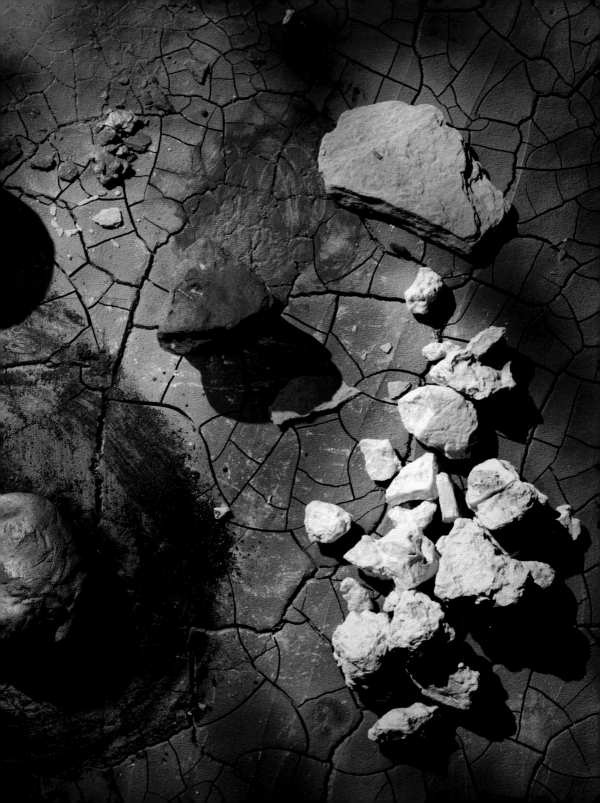

I.
THE FIRST
COLOURS

최초의 색

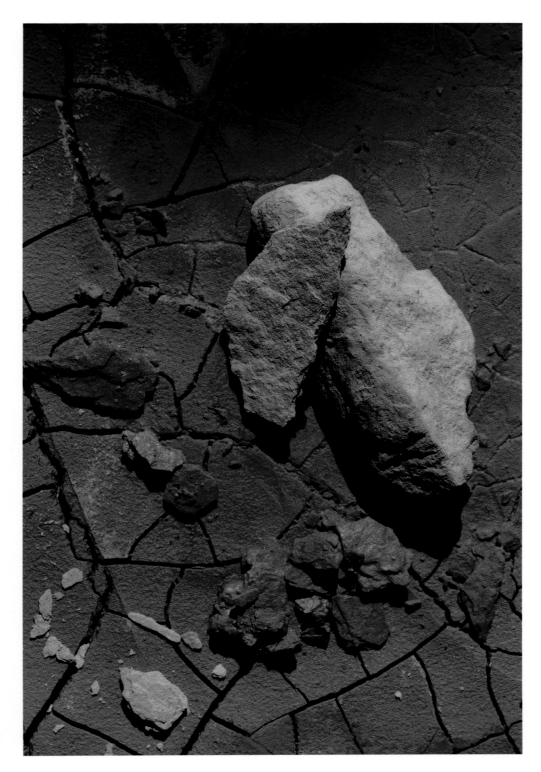

오커, 황토
OCHRES

인류가 사용한 최초의 안료.

인간이 만든 현존하는 가장 오래된 예술 작품은 오커를 사용해 동물, 사람, 영혼을 묘사한 그림이다. 오커가 사용된 흔적의 기원은 250,000년 전까지 거슬러 올라간다. 인도와 호주의 초기 문화부터 프랑스의 유명한 라스코 동굴 벽화까지 세계 곳곳에 오커로 만든 고대 예술품이 남아 있다.

천연 오커에 함유된 철로 다양한 노랑, 빨강, 갈색을 만들 수 있다. 고대에는 천연 광물을 땅에서 줍거나 채굴해 단단한 돌에 빻아 가루로 만든 뒤 물과 섞어 물감으로 썼다. 후기 문명에서는 이 과정을 개선해 먼저 오커의 불순물을 씻은 다음 건조해 곱게 빻았다.

옐로 오커는 불순물이 섞인 산화철 형태의 갈철석으로, 불이나 오븐에 넣고 구우면 다른 색도 제조할 수 있다. 중간 불로 가열하면 노랑에서 주황이 되고, 센 불에서는 빨강으로 변한다. 이렇게 구운 레드 오커에는 대개 '번트burnt'라는 이름이 따라붙는다. (예: 번트 시에나 burnt sienna) 천연 레드 오커는 수분이 없는 산화철인 적철석으로 만들었을 때 색이 강하며 명도, 색상, 투명도가 매우 다양하게 나타난다.

흙빛을 띠는 안료에는 대개 천연 광물이 혼합돼 있다. 예를 들면 '엄버umber' 물감에는 철뿐 아니라 녹색을 띠게 하는 산화망가니즈가 들어있다. 산화철이 함유되지 않은 어스 컬러는 사실 엄밀히 말해 오커가 아니지만, 역사적으로 진짜 오커만큼 많이 사용됐다. 이런 안료로는 파이프 점토로 만든 화이트 어스white earths, 망가니즈로 만든 블랙 어스black earth, 셀라도나이트celadonite 광물로 만든 연한 녹색의 테르 베르트terre-verte(그린 어스)가 있다.

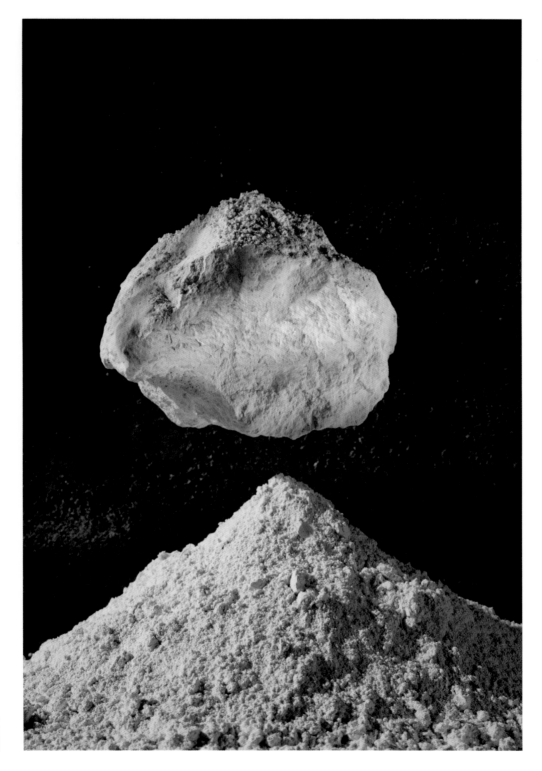

초크 화이트, 백악

CHALK WHITE

초기 인류는 오커(황토색) 팔레트에 초크 화이트를
추가해 색을 만들었다.

초크 화이트는 색 범위를 확장하는 역할을 했다. 오커와 혼합해 색을 밝게 할 때 쓰였고, 흰색으로 사용할 수도 있었다. 쉽게 구할 수 있었으며 가루로 만들기도 편리했다. 고대 그리스인이 리드 화이트lead white를 발명하기 전까지 초크 화이트에 필적할 만한 흰색은 없었다.

초크 화이트는 방해석 또는 탄산칼슘이라고 하는 부드러운 흰색 광물이다. 플랑크톤 어류의 잔해가 화석화된 광물로 퇴적물은 매우 두껍고 넓게 분포돼 있다. 영국 남해안의 화이트 클리프에서 나온 초크 화이트가 가장 유명하다.

초크 화이트는 잉글리시 화이팅English whiting, 볼로냐 초크Bologna chalk, 샴페인 초크Champagne chalk 등 여러 종류가 있다. 이름의 지명은 원산지를 나타낸다. 초크 화이트는 초기 르네상스부터 바탕에 칠할 젯소gesso를 만드는 재료로 사용됐는데, 젯소는 교회 제단화를 그릴 나무 패널의 흰 바탕을 만드는 데 쓰였다. 젯소로 초벌칠을 해 패널에 통일성을 주고 매끄러운 표면을 만든 뒤 템페라로 그림을 그리고 금박을 씌웠다. 15세기에 유화가 급증하면서 예술가들은 딱딱한 나무 패널보다 신축성 있는 천으로 된 린넨linen 캔버스를 선호하기 시작했다. 동시에 빽빽한 젯소보다 리드 화이트로 착색이 된 부드럽고 탄력 있는 유화 전용 프라이머를 사용하기 시작했는데, 초크 화이트는 린시드유에 섞으면 투명해지는 특성 때문에 프라이머로 쓸 수 없었다. 이런 이유로 흰색 물감으로써 초크 화이트를 쓰는 일도 줄어들었다.

이때부터 초크 화이트는 다른 안료를 묽게 하거나 양을 늘리는 체질 안료extender로 쓰였고, 소프트 파스텔의 주원료로 사용됐다. 오늘날 초크 화이트는 저렴한 비용으로 제작이 가능해 천연 안료를 거의 쓰지 않고, 화학적 침전법으로 성분을 조절해 공업적인 용도로 사용한다.

램프 블랙, 유연
LAMP BLACK

선사 시대부터 사용된 안료.

사천 년 전 고대 이집트인이 무덤과 벽화를 만들 때 썼던 푸른빛이 나는 불투명한 검은색인 램프 블랙은 빛에 색이 바래지 않는 영구적인 안료다. 이집트인은 숯(목탄)에서 나오는 진한 검정과 회색 검정보다 램프 블랙 고유의 검정을 좋아했다.

이름에서 눈치챘겠지만, 램프 블랙은 램프나 밀랍 양초의 수지(동물 기름, 나무 액체) 또는 기름을 태우면 발생하는 그을음을 모아서 만든 물감이다. 제조 과정은 간단하다. 양초에 있던 탄소가 기름에 타면서 생기는 그을음 그 자체이다.

램프 블랙의 제조법은 수천여 년 동안 여러 재료의 실험을 거쳐 개선됐다. 고대 그리스의 전설적인 예술가 아펠레스Apelles는 상아를 태운 그을음을 모아 '아트라맨툼 엘판티눔atramentum elphantinum'이라고 하는 램프 블랙을 발명했다. 로마인은 와인 찌꺼기를 태워 램프 블랙을 만들었는데, 품질 좋은 와인으로 인디고indigo와 똑같은 푸른빛의 검은색 물감을 만들 수 있었다고 한다.

인류 역사에서 램프 블랙은 글쓰기와 드로잉을 위한 잉크의 안료로 쓰였는데, 입자가 매우 작고 고와 따로 분쇄할 필요가 없었다. 이집트 첫 파라오 시대에 중국인은 램프 블랙과 동물성 접착제를 섞어 중국 잉크를 만들었다. 후에 중국 잉크의 원료는 인도에서 거래됐고, 영국인들이 인디언 잉크indian ink라고 다시 이름 지었다.

최근에는 기름 대신 아세틸렌 가스를 연소해 더 순수한 카본 블랙carbon black(탄소분말)인 진짜 램프 블랙을 만들고 있다.

본 화이트
BONE WHITE

글자 그대로 뼈로 만든 흰색이다.

본 화이트는 뼈를 불에 넣어 유기물이 모두 재로 변할 때까지 완전히 태운 안료다. 신석기 시대에도 사용한 흔적이 있는 본 화이트는 인간이 물질을 바꿔 만든 최초의 안료에 속한다.

어떤 종류의 뼈로도 만들 수 있지만, 전통적인 제조법은 특정한 뼈를 사용했다. 첸니노 첸니니가 15세기에 쓴 〈미술의 책〉에 따르면,

*오리나 닭 같은 가금류 또는 거세된 수탉의 다리 관절과 날개 뼈를 준비한다. 나이가 많은 새의 뼈일수록 좋다. 새고기로 저녁 식사를 하고 발라낸 뼈를 불에 넣는다. 뼈가 재보다 더 하얗게 변했을 때 꺼내서 반암(운모, 각섬석 등의 화성암*역주)으로 빻아 가루로 만든다.* [1]

유럽에 서식하는 붉은 수사슴의 뿔은 '하트숀 화이트hartshorn white'라는 본 화이트를 만드는 데 쓰였다. 다른 동물의 뿔과 달리 사슴뿔은 뼈로 구분된다. 매년 겨울 사슴이 뿔갈이를 하여 땅에 떨어뜨린 뿔을 모아 태워서 안료를 만든다.

본 화이트의 성분은 주로 인산칼슘과 탄산칼슘이며 분쇄하면 흰빛의 모래 같은 회색 가루가 된다. 약간 거친 질감 때문에 은필silverpoint 드로잉 프라이머로 쓸 때가 많았다. 따뜻하게 데운 토끼 피부 접착액과 본 화이트를 섞어 종이에 칠한 다음 드로잉을 했다. 물을 섞어 만든 반죽은 금속 조각품과 은그릇을 윤내는 데 쓰였다.

최초의 색

본 블랙
BONE BLACK

안료를 만들기 위해 뼈를 태우는 것은 고대의 기술이다.

본 블랙도 본 화이트처럼 도가니에 동물 뼛조각을 넣고 불이 빨갛게 핀 석탄을 둘러싸 태운 안료다. 단지 본 블랙은 뼈가 재로 변하는 것을 막기 위해 그릇을 덮어 공기가 들어가지 않게 한다는 차이가 있다. 산소가 없는 상태에서 센 불로 태우면 뼈는 탄소로 뒤덮인 검은 덩어리로 변한다. 완전히 탄 뼈를 식혀 막자사발에 넣고 막자로 빻으면 안료가 완성된다. 막자는 덩어리 약을 갈아 가루로 만드는 데 쓰는 작은 방망이다.

본 블랙은 선사 시대, 이집트, 그리스, 로마 미술에서 사용한 흔적이 발견됐고, 중세와 르네상스에도 쓰였다. 특히 16세기 네덜란드 화가들은 옷의 물리적인 특성을 표현하기 위해 짙은 본 블랙을 자주 사용했다.

중세 장인들은 한 번 태운 본 블랙 가루를 물에 씻어 거른 후, 석판에 더 곱게 빻아 사용했다. 이렇게 하면 색의 채도가 더 높아졌다. 본 블랙은 뼈의 종류와 제조 과정을 바꿔 푸른빛을 띤 검정에서 갈색까지 다양한 검은색을 만들 수 있다.

본 블랙은 중세시대까지 차콜 블랙charcoal black처럼 폭넓게 사용되지는 않았다. 아마 원료가 단단해 고운 가루로 잘게 분쇄하기 어려운 탓일 것이다.

본 블랙은 오늘날까지 사용되고 있지만 아이보리 블랙ivory black이라는 이름으로 판매된다. 원래 아이보리 블랙은 버려진 상아 조각을 탄화해 만드는 것인데, 상아의 희귀성 때문에 공급에 늘 한계가 있었다. 그러다 상아 매매가 불법으로 지정되면서 지금은 본 블랙에 탄소를 추가해 더 검게 만든 안료를 아이보리 블랙이라 부르며 팔고 있다.

II.
COLOUR IN THE TIME OF THE ANCIENTS

고대의 색

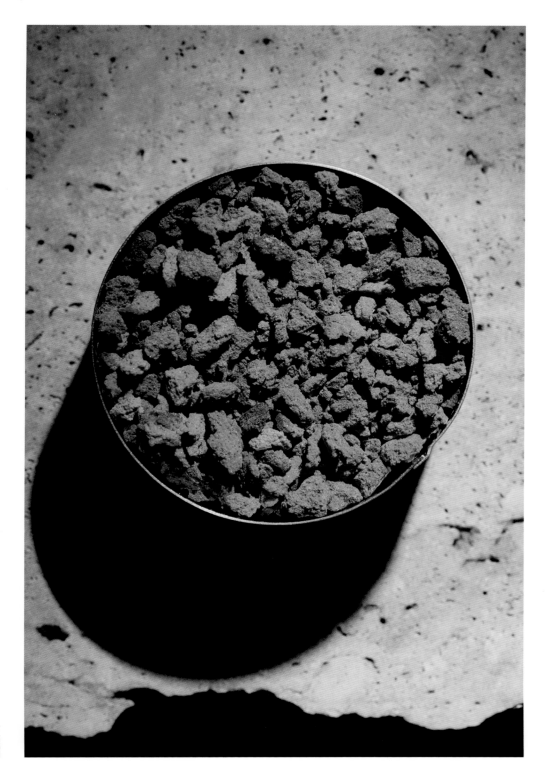

이집션 블루
EGYPTIAN BLUE

인류가 합성한 최초의 색.

이집션 블루는 이집트의 대피라미드가 지어진 약 5천 년 전에 발명됐다. 이집트에서는 파랑을 하늘의 색이라고 여겼다. 자연적으로 생성된 아주라이트(남동석)와 라피스 라줄리(청금석) 같은 파란 광물은 구하기 힘들었기 때문에 이집트인들은 파랑을 만드는 방법을 고안해냈다.

이집션 블루는 우연히 만들어진 색이 아니다. 제조법은 정확하고 치밀했다. 석회, 구리, 이산화규소, 천연 탄산소다(나트론)를 가열해 만든 이집션 블루는 도자기 유약을 개발하면서 탄생한 색이다. 이집트인들은 가마의 온도를 830℃로 유지하며 원료를 굽는 과정을 매우 정확하게 통제했다.

이집트 네페르티티Nefertiti 여왕의 그 유명한 왕관이 이집션 블루의 색을 띠고 있다. 이집션 블루는 벽화, 조각상, 석관에 광범위하게 쓰였는데, 그뿐만 아니라 메소포타미아, 그리스, 로마 제국의 외곽 지역까지 널리 사용됐고, 크노소스의 궁전과 폼페이, 로마 벽화에도 쓰였다. 이집션 블루는 로마에서 '케룰레움caeruleum'(세룰리안의 어원)으로 불렸는데, 고전 시대에는 폭넓게 쓰였지만 로마 제국이 몰락하면서 제조법도 사라졌다.

1798년에 나폴레옹이 이집트 원정을 갔을 때 이집션 블루를 발견하여 연구하기 시작했다. 1880년대에는 마침내 안료의 화학 성분이 확인돼 제조 과정을 재현할 수 있었다.

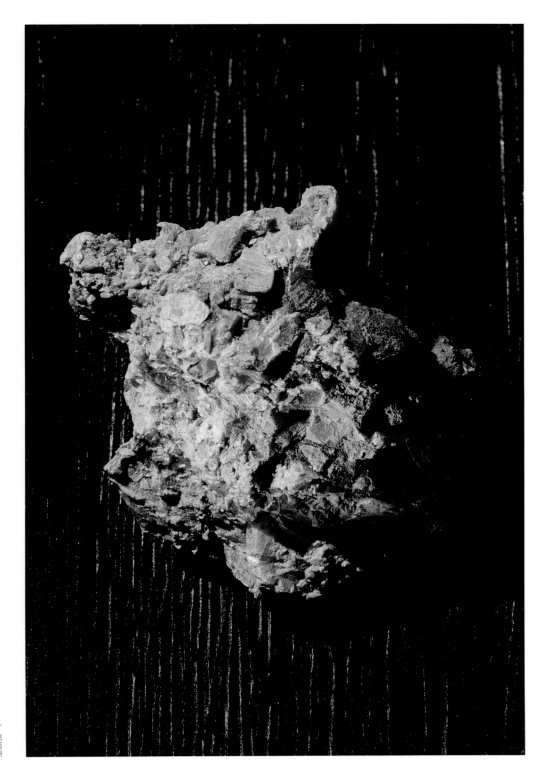

오피먼트, 웅황
ORPIMENT

황금에 가장 가까운 안료.

오피먼트의 라틴어 이름은 '아우프리피그멘툼auripigmentum'으로 황금 물감이라는 뜻이다. 고전 시대에는 오피먼트와 황금의 유사성이 연금술적으로 심오한 관련이 있다고 믿었으며, 심지어 로마 황제 칼리굴라Caligula는 오피먼트에서 금을 추출했다고 전해진다.

사실 오피먼트는 독성이 매우 강한 황화비소이며 이외에도 위험한 성분이 아주 많이 들어 있다. '비소arsenic'의 어원은 라틴어 '아르헤니쿰arrhenicum'이며, 이는 그리스어 '아르세니콘arsenikon'에서 유래했고, 아르세니콘은 페르시아어로 '쟈닉zarnikh(금색 칠이 된)'에서 나왔다. 오피먼트의 독성을 잘 알고 있던 로마인들은 노예가 채굴하도록 했는데 이는 본질적으로 사형 선고를 내리는 것과 같았다.

고대 이집트에서 오피먼트는 화장품이었는데, 역사적으로 인체에 유독한데도 화장에 쓰인 안료가 몇몇 있다. 페르시아와 아시아에서는 수 세기 동안 미술에 쓰였다. 유럽에서는 납이 주성분인 노랑이 훨씬 많이 쓰였기 때문에 채색 필사본에만 주로 사용했다.

왕의 노랑이라고 알려진 가공된 오피먼트는 17세기부터 구할 수 있었다. 아랍 연금술에서는 오피먼트와 리앨가realgar(계관석)를 '두 왕'이라 부르는데, 왕의 노랑이라는 별명은 여기에서 유래한 것으로 보인다.

천연이든 합성이든 오피먼트는 일반적으로 통용되는 다른 안료와 함께 쓸 수 없었다. 특히 플레이크 화이트flake white처럼 납이 주성분인 안료, 버디그리verdigris나 말라카이트malachite(공작석)같이 구리가 주성분인 안료와 상극이었는데, 이 안료들과 혼합하면 오피먼트가 검은색으로 변하는 것으로 유명했다. 19세기에 화학 반응이 적고 독성도 덜한 카드뮴 옐로cadmium yellow가 소개되면서 오피먼트는 거의 사용하지 않게 되었다.

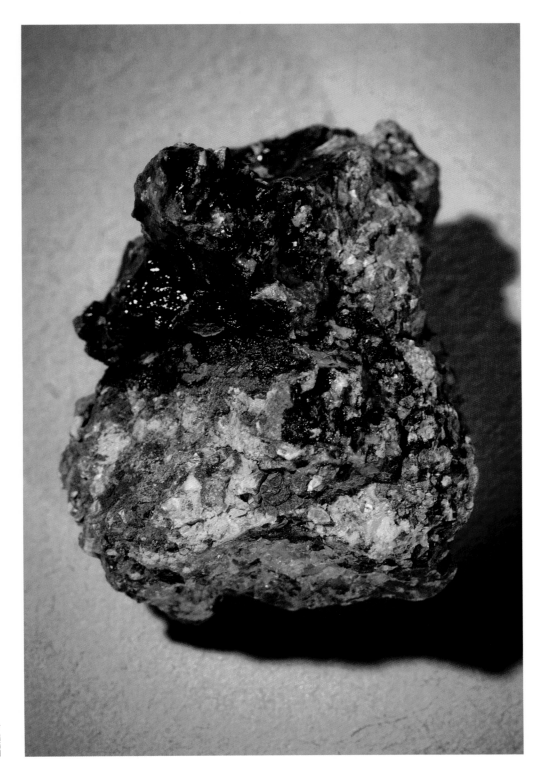

리앨가, 계관석
REALGAR

아름다운 만큼 치명적인 안료.

'비소의 루비'라고 알려진 리앨가는 독성이 아주 강한 광물이다. 노란색 비소 광물인 오피먼트와 함께 땅에 묻혀 있으며, 주로 온천 근처나 지열이 있는 지면의 갈라진 틈에서 발견할 수 있다. 리앨가realgar의 이름은 아랍어로 광산의 가루를 뜻하는 '라잘가rahj-al-ghar'에서 유래했다. 이 광물의 붉은 결정체로 선명한 주황색을 만들어낼 수 있지만, 이황화비소라는 것이 문제이다.

고대 이집트에서 자주 사용되지는 않았지만, 메소포타미아에서 인도, 극동 아시아의 많은 예술가가 리앨가를 선호했다. 오피먼트와 함께 리앨가는 고대 로마의 안료 교역에 중요한 품목으로 '산다라크sandarach'라고 불리며 주황빛이 도는 빨간색 물감으로 채색에 사용됐다. 중국에서는 리앨가를 '남성적인 노랑', 오피먼트를 '여성적인 노랑'이라고 칭했다.

리앨가의 주황은 묘한 매력이 있는 색이지만, 독약으로 쓰일 때가 더 많았다. 중세에는 쥐약으로 사용됐고, 중국에서는 집 주위에 뿌려 뱀과 벌레들을 내쫓았다.

유럽 미술에서는 극히 일부만 사용했는데 아마 주황색 안료로는 레드 리드가 사용하기 더 쉬웠기 때문일 것이다. 리앨가는 그다지 안정적이지 않은 광물이라 강한 빛에 노출되면 노란색으로 변한다. 오피먼트처럼 리앨가의 주성분은 납과 구리여서 유화 물감의 표면을 파열시켜 갈라지게 한다.

16세기 이탈리아 화가 티치아노Tiziano는 리앨가를 그림에 자주 썼다. 18세기 들어 독성이 적고 더 안정적인 물감이 도입되면서 리앨가의 사용은 줄어들었다.

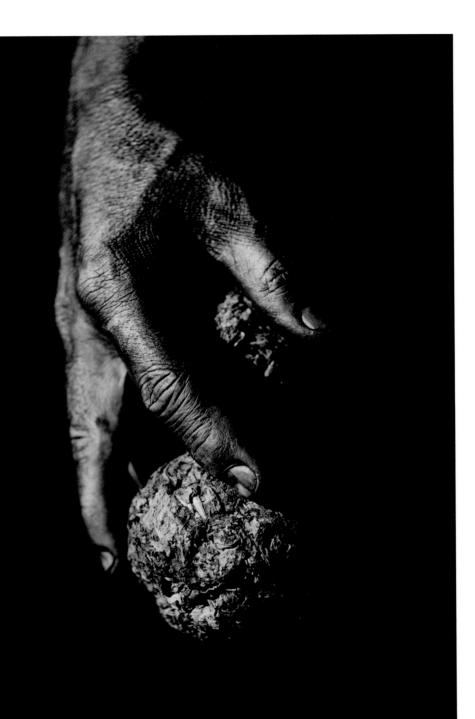

워드, 대청

WOAD

석기 시대부터 유럽에서 널리 사용된 염료.

고대 영국인은 로마 군대와 싸울 때 푸른 워드로 자신의 몸을 칠했다. 전해지는 이야기에 따르면 파란 워드로 뒤덮인 영국인의 모습은 줄리어스 시저Julius Caesar를 공포로 떨게 했다고 한다.

워드(염료)를 만들 때는 먼저 워드의 신선한 잎을 딴 뒤, 큼직한 사과 크기만한 공으로 만든다. 그런 다음 햇빛에 말리면 나중에도 쓸 수 있었다. 워드 염료는 인디고처럼 발효 과정이 필요하다. 전통적인 제조법으로는 맑은 날에 워드 잎을 소변에 담근 후 밟아 뭉개는 행위를 3일 동안 반복하다 보면 마지막엔 노란 액체만 남는다.

워드의 파란 염색제는 인디고의 분자다. 인디고의 독특한 파란색은 직물을 염색통에서 꺼내 공기에 노출시켰을 때만 착색이 되는 마법 같은 성질을 지녔다. 염색 과정에서 생기는 거품은 워드의 꽃 이름을 따서 '플로리florey'라고 하는데 마찬가지로 착색력을 지니고 있다. 걷어내어 따로 말려 물감으로 사용했다.

워드는 발효 과정에서 다량의 암모니아를 내뿜는다. 그러나 이보다 나쁜 건, 워드가 워드에게 영양분을 공급하는 토양을 고갈시켜 불모의 황무지로 만든다는 것이다. 중세 유럽에서는 워드로 인해 토양이 황폐해지는 현상을 막기 위한 법을 제정하기도 했다.

인디고는 로마 제국 때부터 알려졌긴 하지만, 17세기 초 선명한 인디언 인디고가 상업적인 양으로 수입되기 전까지 서양에서는 쉽게 구할 수 없었다. 결국 인디언 인디고가 워드를 밀어내며 워드의 생산이 빠르게 감소했다.

III.
COLOUR+THE CLASSICAL WORLD

고전 고대의 색

리드 화이트
LEAD WHITE

가장 위대하고도 잔혹한 흰색.

약 2천 년 동안 꾸준히 생산된 리드 화이트는 납lead에 이산화탄소, 식초(아세트산) 증기를 반응시켜 만든 염기성 탄산납이다. 이 제조법은 19세기 들어서도 거의 달라진 점이 없었다.

16세기, 다층으로 거름을 입히는 '스택stack' 방법이 도입되면서 리드 화이트의 품질이 향상됐다. 특별히 제작된 점토 항아리를 두 칸으로 나눠 각각 납과 식초를 넣고, 이렇게 준비한 여러 항아리들을 가지런히 놓은 후 동물의 배설물로 만든 다량의 거름을 데워 항아리 주변에 밀착시킨다. 이때의 거름은 화학적 반응을 촉진하는 열과 이산화탄소를 공급하는 역할을 한다. 항아리에 거름을 여러 층 더 씌워 90일간 밀폐된 공간에 두면 리드 화이트가 완성된다. 강철의 회색 납을 부식시켜 눈송이 같은 완벽한 흰색으로 바꿔주는 이 마법 같은 연금술로 인해 리드 화이트는 플레이크 화이트flake white로도 잘 알려져 있다.

은처럼 하얀 리드 화이트는 수백 년 동안 예술가들에게 가장 중요한 안료였다. 리드 화이트 없이 미술의 역사를 상상하기 어렵다. 그러나 납은 독성이 강해 오래 노출되면 사망에 이르는 치명적인 단점이 있다. 물감을 제한된 시간에만 쓰는 예술가에게는 큰 문제가 되지 않았지만, 리드 화이트 공장에서 일하는 노동자들은 두통, 기억력 상실, 복통 같은 중독 증상을 보이다가 마침내 죽음에 이른다. 이런 이유로 징크 화이트zinc white를 대체 안료로 많이 쓰다가 20세기에 타이타늄 화이트titanium white가 소개되면서 리드 화이트의 상업적 사용을 완전히 대체했다.

티리언 퍼플
TYRIAN PURPLE

역사상 가장 고귀한 안료는 육식성 바다 우렁이로 만들어졌다.

티리언 퍼플은 오늘날의 레바논인 고대 페니키아의 도시, 티레에 서식하는 연체동물인 뿔고둥Bolinus brandaris에서 추출됐다. (페니키아는 '자주색 땅'이란 뜻이다.) 티리언 퍼플의 생산은 최소 3500년 전부터 시작됐는데, 그리스 신화에 따르면 헤라클레스가 우렁이를 씹어 먹은 개의 입이 자주색으로 물든 걸 보고 티리언 퍼플을 발견했다고 한다.

바다 우렁이 한 마리로는 염료 한 방울밖에 만들 수 없어서 30mL를 생산하려면 250,000여 마리의 우렁이를 죽여야 했다. 티리언 퍼플을 많이 사용했던 로마 시대에는 마을에서 우렁이 썩는 악취가 심하게 나면 제조자가 추방됐다는 뜻이었다고 한다. 아직도 지중해 동쪽 해안에는 안료로 쓰였던 우렁이의 껍데기 더미가 굴러다닌다.

티리언 퍼플은 철저하게 상위계층의 사람에게만 제공되었다. 로마 제국에서는 황제만이 '진정한 자주'를 입을 수 있다는 엄격한 금지법도 있었다. 허가를 받지 않은 사람이 자주색 옷을 소유했을 경우 재산과 지위, 심지어 목숨마저 잃는 극심한 형벌을 받았다.

유대인들이 기도할 때 쓰는 탈리트Talllit 숄의 파란 염료인 '테일렛tekhelet'이 원료와 제조법에 있어 티리언 퍼플과 비슷하지만, 서기 70년에 예루살렘이 함락되며 제조법이 사라졌다.

티리언 퍼플의 제조법 또한 1204년에 십자군이 콘스탄티노플을 함락하면서 서양 문명에서 사라졌다가 1998년이 돼서야 밝혀졌다.

인디고
INDIGO

수 세기 동안 세계에서 가장 중요한 염료였다.

고대, 직물과 벽화에 사용된 인디고는 대영 제국을 만드는 데 도움을 준 안료이기도 하다. 영국에서 가장 수익이 좋은 아시아 수출품이었던 인디고는 군복 같은 대량 생산품에 엄청나게 많이 쓰였다.

인디고는 낭아초Indigofera tinctroria의 잎에서 추출된 분자다. 낭아초는 5천 년도 훨씬 전 인더스 문명에서 처음 재배됐으며 '닐라nilah(짙은 파랑)'라고 불렸다. 인디고indigo의 이름은 라틴어 '인디쿰indicum(인도에서 온 물질)'에서 유래한다.

인디고 염료의 제조법은 수백 년 동안 전혀 바뀌지 않았다. 1m 깊이의 통에 따뜻한 알칼리성 물을 가득 채운 뒤 인디고 잎을 넣고, 잎 위에 통나무를 얹어 염료가 발효되면서 빠져나올 때까지 잠기게 둔다. 물이 녹색으로 변하면 두 번째 탱크로 물을 옮긴다. 그리고 탱크 안에서 발로 물을 힘차게 차면 산화 과정이 시작된다. 고체 입자가 형성되고 통 바닥에 가라앉으면서 파란 거품이 액체 위로 올라오면, 침전물을 구리 냄비에 담고 끓여 반죽으로 만든다. 이렇게 추출된 염료는 말려서 덩어리로 파는데 '푸른 황금'이라고 불린다. 대부분의 천연 유기염료와 달리 인디고는 레이크 안료로 만들 필요 없이 순수한 가루 형태의 안료로 사용할 수 있다.

천연 인디고는 1913년부터 거의 쓰이지 않게 되었는데, 1880년에 발명된 합성 인디고가 그 자리를 점차 대체했기 때문이다.

말라카이트, 공작석
MALACHITE

자연은 초록으로 가득하다.

그럼에도, 19세기가 될 때까지 초록색 안료는 극히 일부에 불과했다. 이전에는 아름다운 진녹색 광물인 말라카이트를 사용했다. 구리 광산에서 채굴되며 고대 이집트에서는 화장품이나 무덤에 쓰였다.

물이 천천히 스며서 생기는, 구리 광석 구멍에 퇴적된 말라카이트는 파란색 광물인 아주라이트와 같은 곳에서 발견된다. 두 광물 모두 구리탄산염 광물이며 거의 같은 성분을 지니고 있다. 중세에는 아주라이트와 밀접한 연관성이 인정돼 '베르데 아주로verde azzurro(초록 파랑)'라고도 불렸다.

말라카이트로 차가운 녹색은 물론 밝은 연두색도 만들 수 있어서 유럽과 동아시아에서 수 세기 동안 쓰였다. 8세기부터 중세 채색 필사본에 쓰였고 르네상스에도 대단히 중요한 색이었다.

안료를 만들기 위해서는 광물을 신중하게 선택해 분쇄해야 한다. 가루로 만든 후에는 황금을 걸러 내는 것처럼 소용돌이 치는 물에 광물을 씻어 녹색 입자를 분리한다. 선명한 녹색을 얻으려면 반드시 거칠게 갈아야 한다. 곱게 분쇄할수록 색은 더 연해지고 투명해진다. 첸니노 첸니니는 〈미술의 책〉에서 분쇄를 지나치게 많이 하면 거무스름한 회색이 된다고 충고했다.

말라카이트는 18세기 말, 손쉽게 구할 수 있는 합성 안료로 대체됐다.

아주라이트, 남동석
AZURITE

아주라이트를 구입할 때는 매우 신중해야 했다.

아주라이트는 값비싼 라피스 라줄리(청금석)와 매우 비슷해 구매자가 혼동할 때가 많았다. 약재상이 두 광물의 견본에 뜨겁게 열을 가해 구별하기도 했는데, 라피스 라줄리에는 변화가 없지만 아주라이트는 온도가 낮아지면 검은색으로 변했기 때문이다.

아주라이트는 북유럽과 서유럽의 구리 광산에 매장돼 있는 선명한 파란색의 광물이다. 이 광물로 안료를 만들기는 간단한 편이지만 많은 힘이 소모된다. 막자사발과 막자로 이 단단한 광물을 가루가 될 때까지 세게 친 다음 생선으로 만든 풀과 물로 씻어 불순물을 제거하는데, 가루를 체로 걸러 내기 전에 깨끗한 물에 여러 번 씻어야 한다.

가루가 곱게 갈리면 원래의 연한 하늘색이 초록색으로 변한다. 입자가 거친 가루는 짙은 파란색을 띠지만, 모래가 섞여 있고 반투명해서 여러 번 칠해야만 불투명한 색을 얻을 수 있으므로 물감으로 사용하기는 어렵다.

아프가니스탄에서 진한 보랏빛을 띤 파란 라피스 라줄리가 소개되기 전까지 아주라이트는 유럽 미술에서 현저하게 많이 쓰이는 우수한 파란색이었다. 물론 그 후에도 믿을 수 없을 정도로 비싼 라피스 라줄리의 가격 때문에 아주라이트는 여전히 중세시대와 르네상스 명화에 많이 사용되었다.

아주라이트의 '아주azure(하늘색의)'는 파랑을 뜻하는 페르시아어 '래즈워드(lazhward لاژورد)'에서 유래한다. 유럽에서 아주라이트는 '라피스 아르메니우스lapis armenius' 또는 '시트라마리노citramarino(바다의 파란색)'로 불리기도 했는데, 울트라마린으로 알려지기도 한 라피스 라줄리의 추출물인 '올트라마리노oltramarino(바다 너머의 파란색)'와 구별하기 위해서다.

레드 리드
RED LEAD

로마 시대부터 20세기까지 사용된 안료.

레드 리드는 중세 채색필사본에 광범위하게 쓰였다. 사실 레드 리드는 라틴어로 '미니움minium'이고, '미니어miniare'는 '미니움으로 칠하다'를 뜻하는데, 화가들은 레드 리드를 '미니에이터miniator'라고 불렀다. 이것은 '미니어처miniature(소형)'의 어원이다. 현재 '미니엄minium'은 합성 레드 리드와 동일한 성분을 가진 천연 광물을 뜻한다. 미니엄은 본래 스페인 북서쪽에 위치한 미뉴Minius강에서 채굴됐다.

로마인은 레드 리드의 화염처럼 강한 빨간색을 좋아했는데 특히 실내 벽에다 사용하길 선호했다. 화이트 리드를 굽기만 하면 쉽게 레드 리드를 만들 수 있다. 처음에는 노랗게 변하다가 사산화삼납의 짙은 주황 빨강이 된다.

레드 리드는 저렴한 비용으로 생산이 가능해 버밀리언 대신 사용될 때가 많았다. 미니엄과 합성 레드 리드는 매우 유독하지만, 불투명도가 높고 선명하며 따뜻한 색감을 가지고 있어 1차색 빨강으로 더할 나위 없었다. 합성 버밀리언이 소개될 때까지 중세 미술에서 빨간색으로 가장 많이 쓰였다. 19세기 말, 더 안전하고 안정적인 카드뮴이 도입된 후 레드 리드는 거의 폐물이 되었다. 20세기 말까지 레드 리드 물감은 건축용 납과 강철의 부식을 방지하는 산업용 방청 프라이머로 사용됐다.

레드 리드는 유화 물감으로 쓰는 것이 가장 좋다. 프레스코fresco 등 채색층이 약한 그림에서는 대기 속 황화물에 반응해 검은색으로 변한다.

버디그리
VERDIGRIS

부식으로 형성되는 청록색 안료.

용기에 식초를 붓고 그 위에 동판을 매달아 놓으면 아세트산 증기와 반응해 아세트산 구리가 만들어진다.

버디그리는 19세기까지 화가들에게 가장 생기 넘치는 초록이었다. 버디그리의 이름은 '버드그헤스vert-de-Grèce(그리스 녹색)'에서 유래한다. 독일에서는 '그뤼슈판gruenspan(스페인 녹색)'이라고 부른다. 고대 그리스인은 버디그리를 '구리에 피는 꽃'이라고 묘사했고, 로마인은 '애루카aeruca(녹청)'라고 칭했다.

버디그리는 인기가 많았지만 불안정한 안료였다. 울트라마린이나 오피먼트처럼 황이 함유된 안료에 닿으면 격렬하게 반응하며 짙고 어두운 갈색으로 변한다. 페르시아 세밀화 화가들은 버디그리에 사프란을 섞어 이런 반응을 억제했다. 심지어는 대기의 황화합물도 버디그리를 부패시키므로 그림들에 바니시varnish(광택제)를 전부 칠해 채색된 표면이 공기에 닿지 않게 해야 했다.

15세기에는 이런 뜻밖의 화학 반응을 제어하기 위해 버디그리를 뜨거운 올레오레진oleoresins(식물에서 뽑은 액체)에 녹여 수지산 구리로 만들었다. 이렇게 만든 녹색도 처음에는 열광적인 관심을 받았지만, 빛과 공기에 닿는 순간 갈색으로 변한다는 특징 때문에 인기를 잃었다. 르네상스 시대의 여러 그림에서 탁한 엄버umber색 나뭇잎과 옷을 볼 수 있는데, 이는 버디그리 또는 수지산 구리가 시간이 지나며 변색한 것이다. 19세기에 비리디안viridian이 소개되자마자 버디그리의 사용은 줄어들었다. 독성 때문에 지금은 거의 판매되지 않는다.

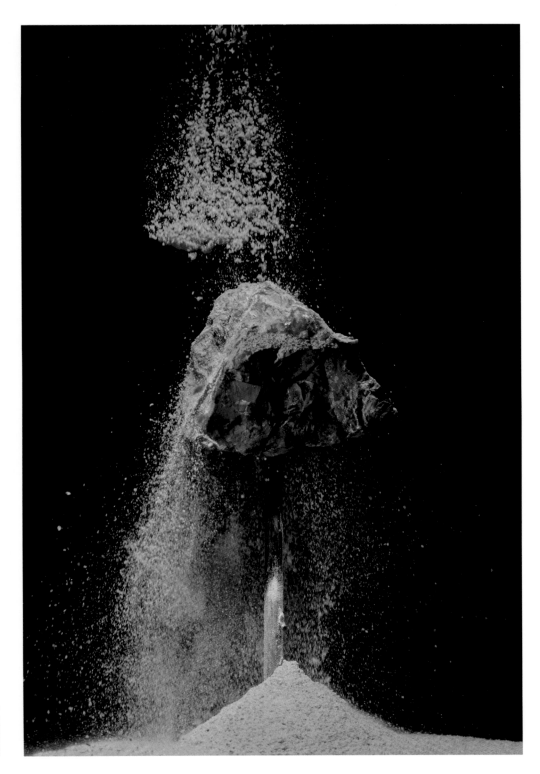

크리소콜라, 규공작석
CHRYSOCOLLA

고대 이집트부터 사용된 청록빛의 파란 광물.

크리소콜라는 고전 시대에 금을 접합하는 물질로 사용됐다. 고대 그리스인은 '크리소스^{chrysos}(금)'와 '콜라^{kolla}(풀)'를 더해 '크리소콜라'라고 이름 지었다.

수화규산구리로 구성돼 있으며 말라카이트, 아주라이트 같은 구리 광물과 함께 매장돼 있다. 자연 상태에서 아주라이트와 비슷하지만 더 연하고 약간 초록빛을 띤다.

일반 광물과 달리 부서지기 쉬워 준보석으로 소량만 쓰였지만, 크리소콜라로 만든 은은하고 옅은 청록색 안료는 인류 역사에서 아주 오래전부터 사용됐다. 투르키스탄 키질의 벽화와 이집트 제12왕조의 무덤에서 발견됐다. 착색력이 약하고 반투명하여 유화에서 템페라나 수채화 물감같이 수용성 물감으로 사용할 때 가장 좋다. 16세기에는 '시더 그린^{cedar green}'이라고 불렸다.

체계적인 분쇄 방법으로 거친 입자에서 고운 입자까지 다양하게 제조한다. 가루를 세척할 때는 많은 양의 물을 섞어 입자 크기별로 신중하게 분리하는데, 좀 더 쉽게 분리하기 위해 종종 계란노른자를 추가한다. 거친 입자일수록 먼저 가라앉고, 고운 입자는 물에 떠 있다. 가루를 모두 분리해 낼 때까지 과정을 반복한다.

숙련된 장인은 입자 크기를 제어해 안료의 색을 조정한다. 이렇게 하면 하나의 광물에서 더 넓은 범위의 여러 색을 만들 수 있다.

IV.
MEDIEVAL
COLOURS

중세의 색

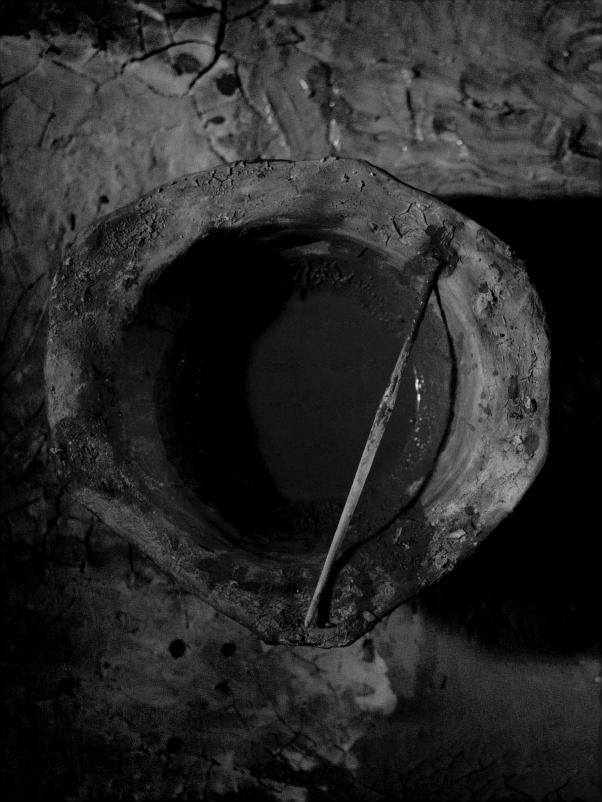

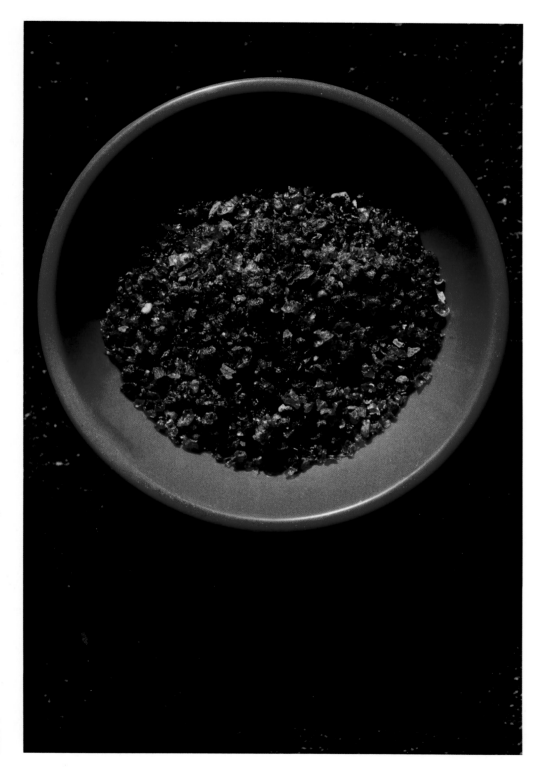

랙
LAC

랙과 커미즈의 원료는 깍지진디.

중세 유럽에서 커미즈kermes의 대체 안료로 쓰인 랙은 인도에서 수입되었다. 무화과나무에 들끓는 수천 마리의 암컷 랙깍지진디(둥근깍지진딧과의 곤충)는 새로 부화된 애벌레를 보호하기 위해 '스틱랙sticklac'이라고 하는 끈끈한 진을 분비해 나뭇가지를 덮는다. 랙은 산스크리트어 '락샤lākṣā(10만)'가 어원이며 엄청나게 많은 벌레를 뜻한다.

랙의 색깔은 진이 아닌 벌레에서 나오는데, 진이 묻은 나뭇가지에 잔뜩 붙은 벌레 때문이다. 벌레는 햇빛에 노출되면 죽는다. 스틱랙을 잘게 부셔 체로 치고 수산화나트륨을 섞은 물에 반복적으로 씻으면 빨간 염료가 나온다. 이 염료에 황산액을 추가하면 레이크 안료가 만들어진다.

랙은 1220년쯤 유럽에 처음 수입돼 들어오자마자 르네상스 시대에 가장 중요한 1차색 레드 레이크가 됐다. 수요가 엄청나서 '랙'이란 단어는 모든 빨간 염료를 일컫는 포괄적인 용어로 쓰였다.

인디언 레이크indian lake로도 불리는 랙은 가격이 저렴해 폭넓게 사용됐다. pH 수치를 잘 조절하면 주황에서 보라까지 여러 종류의 빨간색을 만들 수 있었다. 지금까지도 음식과 화장품에 색소로 쓰이지만, 내광성이 좋지 않은 탓에 예술가들은 사용하지 않는다.

셸락shellac은 벌레 없이 랙깍지진디의 진만 사용해 만든 도료다. 애벌레가 부화하는 과정에서 나온 진을 시드랙seedlac으로 정제해 셸락으로 가공했다. (시드는 벌레의 작은 알을 뜻한다.) 셸락은 미술 등의 분야에서 바니시로 쓰이며 과자와 알약의 코팅제로 사용되기도 한다.

바인 블랙
VINE BLACK

나무 덩굴로 만든 가장 **훌륭**한 목탄.

대부분의 나무로 목탄(숯)을 만들 수 있지만, 푸른빛을 띠는 가장 짙고 풍부한 검은색인 바인 블랙을 얻으려면 말린 포도나무 덩굴과 줄기를 탄화해야 한다.

덩굴을 고를 때 굵기는 중요하지 않지만 나무를 목탄으로 만들면 크기가 작아지는 탓에 보통 두꺼운 가지를 고른다.

깡통에 덩굴을 빽빽이 넣고 밀봉해 산소가 들어가지 않도록 한 뒤, 불에 넣어 천천히 열을 가한다. 덩굴을 대기에서 태우면 탄소가 되지 않고 재로 변하므로 공기에 닿지 않게 해야 한다. 덩굴을 완전히 탄화해야 하는데 그렇지 않으면 부분적으로 갈색을 띠는 등 색에 일관성이 없어져 사용하기 어렵다. 덩굴이 탄소로 바뀌려면 여러 시간 불에 두어야 한다.

완성된 목탄은 드로잉에 사용하거나, 곱게 가루로 갈아 잉크와 물감을 위한 바인 블랙 안료로 쓴다.

목탄은 최소 2만 8천 년 전 동굴 벽화를 그릴 때부터 중요한 재료로 사용돼 여러 문화의 미술, 전통 의식, 변장 등에 쓰였다. 오늘날에는 주로 드로잉(버드나무 목탄)에 사용된다. 재질이 부드러워 짙은 검은색 선으로 재빨리 표시를 남길 때 특히 유용하다.

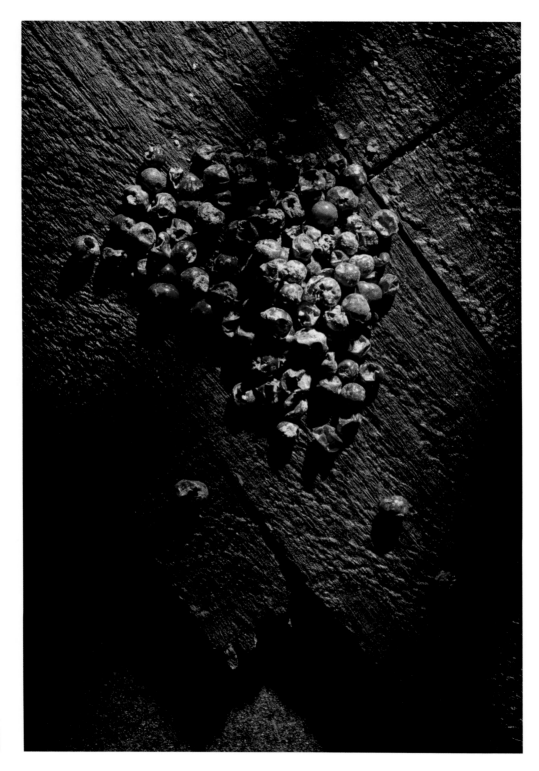

커미즈
KERMES

작은 열매나 씨앗으로 혼동될 때가 많았다.

커미즈는 동유럽과 남유럽의 암연지참나무에 서식하는 커미즈 버밀리오kermes vermilio라고 하는 날개 없는 깍지진디로 만든 안료이다. 참나무의 가지를 살살 긁어 벌레를 모은 뒤 진으로 뒤덮인 암컷 벌레를 으깨 수산화나트륨을 넣고 끓이면 빨간 염료가 나온다.

역사적으로 직물의 가장 중요한 진홍색 염료인 커미즈는 고대 이집트인이 메소포타미아에서 가져왔는데, 통상로가 무려 유럽에서 중국까지 이어졌다. 스페인이 고대 로마의 통치를 받을 때 수도에 내는 절반 이상의 세금이 커미즈였다.

커미즈의 이름은 '벌레에서 얻었다'는 뜻의 산스크리트어 '크림자krim-dja'에서 유래한다. 히브리어로는 '톨라앗 샤니tola'at shani'라고 하며 이는 빨간 벌레를 의미한다. 중세 유럽에서는 산딸기류 열매 '베리berry'를 뜻하는 '바카baca'라고 불렀다. 중세에는 벌레에서 추출한 또 다른 빨간 안료를 '그라눔granum(곡물)'이라고 했는데, 기본적으로 원료를 잘못 이해하고 있었음을 알 수 있다.

영국 문학의 아버지라 불리는 영국 시인 초서Geoffrey Chaucer는 옷을 '염색된 것dyed in grain'이라고 표현했는데 이것은 커미즈 또는 그라눔으로 염색됐다는 것을 뜻한다. 이 짙은 빨간 염료들은 오래 지속되는 강한 성질을 가지고 있으므로, 초서의 구절은 '영구적으로 깊게 염색된'이라고 해석해야 할 것이다. 현재의 'ingrained'는 '깊이 밴'이란 뜻으로 변화되기 힘든 태도나 습관을 의미한다. 커미즈는 진한 자줏빛 빨간색을 의미하는 크림슨과 카민의 어원이기도 하다.

미국 신대륙이 발견된 15세기부터 커미즈 대신 강한 빨간색인 코치닐을 쓰기 시작했다. 1870년대에 들어서 직물 염색용으로 쓰이던 유럽산 커미즈는 사라졌다.

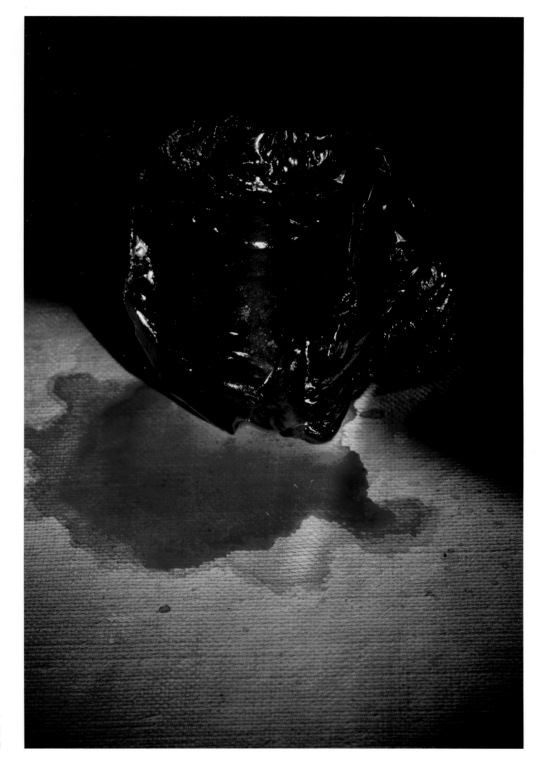

드래곤스 블러드
DRAGON'S BLOOD

예멘에서 이집트까지 배로 운송했다.

추운 날씨를 견디기 위해 용의 피가 필요했던 코끼리가 용을 계속 공격했다. 참고 참던 용은 어느 날 코끼리가 지나가기를 기다렸다가 엄청나게 긴 꼬리로 코끼리의 다리를 휘감아 쳤다. 코끼리가 쓰러지는 위치에 마침 다른 용이 있어 깔려 죽으며 피를 사방에 튀겼다. 상처를 입은 코끼리의 피와 깔려 죽은 용의 피가 뒤섞였고, 시간이 지나며 응고됐다. 지나가던 약제사가 이것을 보고 '용의 피'라고 이름 지었다. [2]

16세기 탐험가 리차드 에덴Richard Eden은 드래곤스 블러드의 유래를 기상천외한 이야기로 전하고 있지만, 사실 드래곤스 블러드는 용혈수(나무)에서 나오는 석류처럼 진한 붉은 수액이다.

이렇게 기발한 이름을 붙인 사람은 고대 로마 작가 플리니우스다. 서기 77년에 자신의 책 〈자연사Natural History〉에서 용혈수의 수액을 드래곤스 블러드라고 칭했다. 이 책은 베수비오 화산의 폭발로 플리니우스가 사망하기 2년 전에 쓰였다.

드래곤스 블러드는 염색, 의학, 연금술에 사용됐다. 설사, 피부병, 발열을 치료하기 위한 약으로 쓰였고, 색으로서는 바니시에 색을 입힐 때 주로 사용됐는데 황금에 빨간빛을 더하는 용도로도 쓰였다. 스트라디바리우스Stradivarius는 드래곤스 블러드로 바이올린을 착색했고, 가구공은 래커(광택제)에 색을 넣을 때 썼다.

라피스 라줄리, 청금석

LAPIS LAZULI

금보다 비싼 파란색.

울트라마린은 자연적으로 생긴 푸른 돌인 라피스 라줄리에서 추출되며 아프가니스탄에서 독점적으로 6천 년간 공급됐다. 울트라마린의 이름은 라틴어 '올트라마리노oltramarino(바다 너머의 파란색)에서 유래한다.

라피스 라줄리의 색은 라피스 라줄리를 구성하고 있는 푸른 광물인 라주라이트(천람석)에서 나온다. 첸니노 첸니니는 라피스 라줄리를 '모든 색을 뛰어넘는 가장 눈부시고 아름다우며 완벽한 색'이라고 묘사했다. 라피스 라줄리는 라주라이트가 100% 함유돼 있지 않은 이상 파란색이 연하고 강하지 않다. 그럼에도 6세기부터 비잔틴 필사본과 아프가니스탄 벽화에 쓰였다.

르네상스 화가들이 사랑했던 우아한 울트라마린을 만들기 위해서는 라피스 라줄리의 불순물인 황철석과 흰 방해석을 반드시 제거해야 한다. 9세기 아라비아 연금술에서 전해진 것으로 여겨지는 이 추출법은 과정이 복잡하고 많은 시간이 소요된다. 라피스 라줄라를 분쇄해 왁스, 수지 반죽과 섞은 뒤 알칼리액에 넣고 힘들게 반죽하면 파란 라주라이트가 빠져나온다. 13세기 초 서양 미술에서 이렇게 생산된 높은 품질의 울트라마린을 볼 수 있다.

라피스 라줄리 100g에서 추출할 수 있는 천연 울트라마린은 고작 4g으로, 비싼 가격 탓에 성모 마리아처럼 그림에서 중요한 인물이나 대상에만 사용됐다. 대부분의 화가는 비용을 줄이기 위해 불투명한 그림을 먼저 그리고 그 위에 울트라마린으로 얇게 글레이즈 했다.

저렴한 합성 울트라마린이 19세기에 발명되면서 천연 안료의 사용은 급속히 줄어들었다.

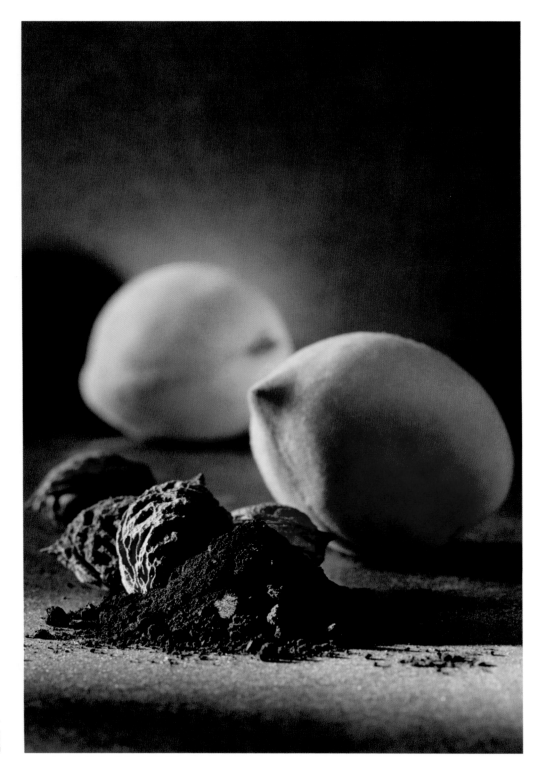

피치 블랙
PEACH BLACK

복숭아씨를 탄화하여 만든 카본 블랙.

중세부터 사용한 고운 입자의 검은색 안료인 피치 블랙은 불순물이 섞인 카본 블랙에 속한다. 원료는 체리, 아몬드, 호두, 코코넛의 딱딱한 껍질이나 씨앗이다.

피치 블랙은 바인 목탄이나 윌로우 목탄같이 탄화한 검정 안료와 비슷한 화학 구조로 되어 있는데, 이렇게 탄화하여 만든 색료는 그을음을 모아 만든 램프 블랙과 달리 원료의 화학 성분이 어느 정도 포함돼 있다.

피치 블랙을 만드는 방법은 포도 덩굴을 탄화하는 방법과 크게 다르지 않다. 복숭아씨를 불에 넣을 때는 공기가 들어가지 않게 반드시 밀봉해야 하는데, 공기가 통하게 되면 씨앗이 연소하여 하얀 재로 변하기 때문이다.

불투명하고 은폐력이 뛰어난 짙은 푸른빛을 띠는 피치 블랙은 수채화에 쓰기 좋다. 안료에 타르가 남아 있어 천천히 마르기 때문에 유화에는 거의 쓰이지 않는다. 복숭아씨를 모으고 안료를 제조하는 데 비용이 많이 든다는 이유로 대체로 생산이 감소됐다.

복숭아씨같이 단단한 껍질에 쌓인 과일 씨앗은 1차 세계 대전 때 생명을 구하는 일에 사용되기도 했다. 연합군 참호에 치명적인 염소가스를 뿌리는 독일군에 대응하여 미국 화학자는 복숭아씨 등에 함유된 천연섬유로 활성탄을 만들어 방독면에 씌우는 해독법을 발견했다. 적십자는 수백만 개의 복숭아씨를 모아 목탄(숯)으로 만들었고 무수한 사람들의 목숨을 구했다.

리드 틴 옐로
LEAD TIN YELLOW

라피스 라줄리가 르네상스 팔레트의 왕이라면, 리드 틴 옐로는 여왕이다.

리드 틴 옐로는 400년간 예술가에게 가장 중요한 노란색이었다. 산화납과 산화주석의 혼합물을 800℃로 가열하면 두 종류의 리드 틴 옐로를 얻을 수 있는데, 먼저 생성된 리드 틴 옐로(제2형)는 규소를 포함하고 있으며 중세에 착색된 납땜 유리를 생산하는 데 처음 사용됐다. 나중에 완성된 안료(제1형)는 채색에 주로 쓰였다. 14세기 초 피렌체 유화에서 가장 초기의 제1형을 볼 수 있다.

리드 틴 옐로는 단독으로 쓰일 때가 많았지만 초록색 또는 어스 컬러 물감과 혼합해 풀과 나뭇잎을 칠하는 데 사용하기도 했다. 황화물이 함유된 물감과 섞이면 검은색으로 변하기 때문에 주의해서 다뤄야 한다.

리드 틴 옐로는 현대에 만들어진 이름으로 르네상스 시기에는 이탈리아어로 '지알로리노giallolino'라고 했는데, '지알로giallo'는 노랑을 의미한다. 영어로는 '제너럴general'이라고 했으며 북유럽에서는 '마시콧massicot'이라고 불렀다. 이렇게나 많은 이름으로 불린 탓에 산화납 주성분의 노란 안료는 전문가들마저 그 역사적 사실을 헷갈리게 한다. 심지어 리드 틴 옐로의 여러 이름들은 안티모니산납이나 산화납으로 만든 나폴리 옐로 같은 물감을 부르는 데 쓰이기도 했다.

18세기 중반 리드 틴 옐로는 이유 없이 인기가 떨어지며 어떤 그림에 사용됐는지에 대한 정보까지 사라졌다가, 1941년 독일의 과학자 리하르트 야코비Richard Jacobi에 의해 다시 발견됐다. 고성능 실험 기구의 도움으로 리드 틴 옐로의 화학 성분을 정밀하게 식별하여 이 색료를 색의 역사로 복원해 내었다.

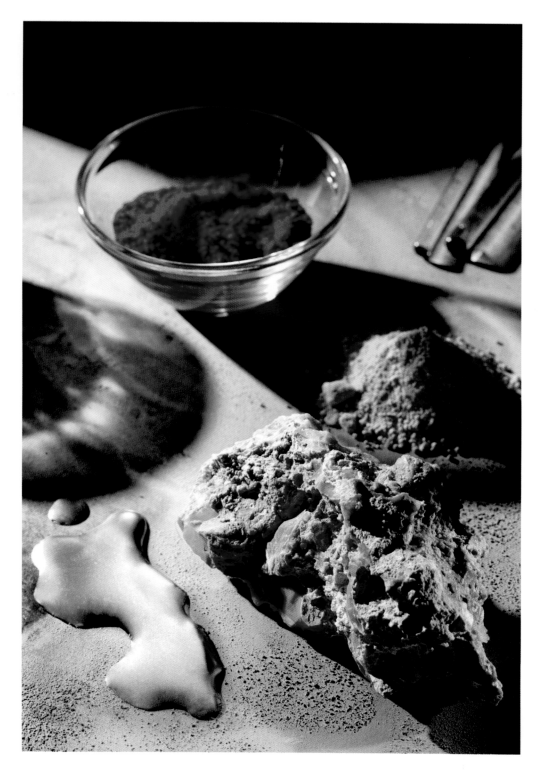

버밀리언
VERMILION

광부를 미치게 만들었다는 안료.

1566년, 스페인 왕은 알마덴의 수은 광산으로 사형수를 보내 징역을 치르게 했다. 광산의 위험한 노동 환경과 수은의 중독성을 알기에 일하려는 노동자가 없었기 때문이다. 16세기 후반에는 재소자의 25%가 석방되기 전 사망했다.

재소자가 광산에서 채굴했던 광물은 진사cinnabar로 수은을 함유하고 있다. 진사는 자연적으로 발생한 붉은 황화수은과 이것으로 만든 불투명한 짙은 빨간색 모두를 일컫는다. 버밀리언은 진사를 합성한 안료다.

8세기경 아라비아 연금술사가 소개한 버밀리언의 제조법을 그로부터 수 세기 후의 첸니노 첸니니가 다음과 같이 설명했다.

수은과 유황을 유리병에 넣고 찰흙으로 덮는다. 병의 입구에 타일을 얹어 놓고 적당한 온도의 불에 넣은 후, 노란 연기가 병 밖으로 나오면 입구를 완전히 닫는다. 붉은 버밀리언 색의 연기가 보이면 불에서 꺼내 안료로 사용한다.

이렇게 생성된 덩어리는 검은색을 띠지만 석판에 대고 물을 묻혀 빻으면 강렬한 빨간색이 나온다. 버밀리언은 황(금의 주요소라고 여긴)과 수은, 두 기초 물질을 모두 함유하고 있어서 연금술사에게 매우 특별한 물질이었다.

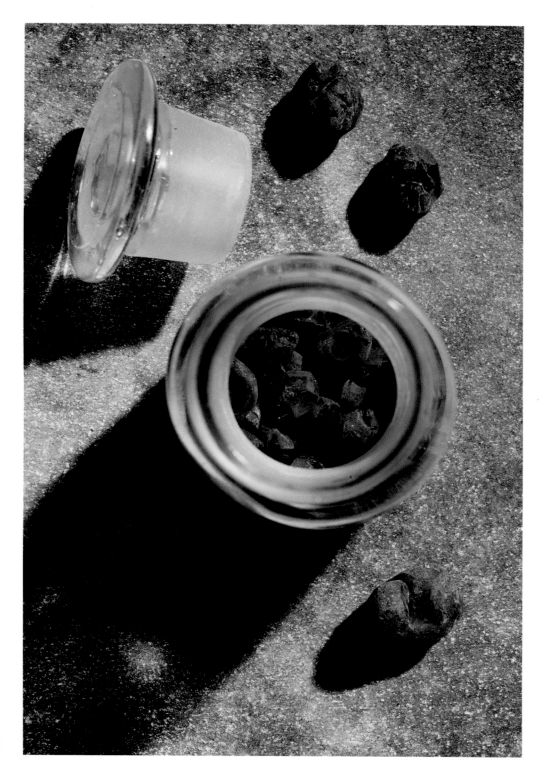

스몰트, 화감청

SMALT

고대 이집션 블루에서 유래된 안료.

스몰트의 어원은 이탈리아어 '스말떼레smaltere(녹다)'이다. 이집션 블루처럼 석회, 이산화규소, 탄산칼륨을 가열해 만들었지만, 구리 대신 코발트를 합성해 만든 색이다.

액체 유리liquid glass를 가열해 녹여 차가운 물에 부으면 잘게 부서지는데 이것을 체로 걸러 여러 입자 크기로 분쇄해 다양한 파란색을 얻을 수 있다. 너무 곱게 분쇄하면 짙고 강한 파란색을 만들 수 없고, 또 굵게 분쇄하면 안료의 입자가 커 채색 재료로 쓰기 힘들다. 물감이 투명해 여러 번 칠해야 불투명한 색을 얻을 수 있다.

스몰트는 적어도 15세기 전부터 유럽에서 사용됐다. 그 때문에 오랫동안 유럽의 발명품이라 여겨졌는데, 최근 밝혀진 연구에 따르면 그보다 훨씬 이전인 메소포타미아와 고대 이집트에서 코발트를 유리에 착색한 흔적이 발견됐다고 한다. 보석과 도자기에 적용하는 법랑 기술에 코발트를 사용해 스몰트를 만든 것이다.

저렴한 스몰트는 값이 비쌌던 울트라마린과 아주라이트 대신에 유럽에서 많이 쓰였다. 하지만 노란색 고착제와 섞으면 회색으로 변했고, 기름과 섞으면 파란색이 사라지는 단점이 있었다.

스몰트의 인기는 19세기까지만 지속됐는데, 사용하기도 쉽고 보다 강렬한 파란색인 코발트 블루와 합성 울트라마린이 소개됐기 때문이다.

사프란
SAFFRON

중세 필사본 채색가에게 가장 중요했던 노란색은
크로커스 꽃의 수술에서 추출됐다.

붉은 사프란 줄기 100g을 모으려면 사프란 꽃 8천 송이를 손으로 따야 한다. 사프란에서 나오는 순수한 노랑은 강하고 반투명해서 금박으로 사용했다.

본래 페르시안 옐로Persian yellow로 알려진 사프란은 고대 수메르인이 향수나 약제로 사용했고, 고대 이집트인은 미라의 붕대를 염색하는 데 썼고, 로마 황제는 목욕할 때 뿌리는 향수로 썼다. 고대부터 중국 황제의 가운을 염색하는 등 천의 염료로 쓰였고, 와인, 식품, 화장품의 색소로도 사용됐다. 또 사프란은 사랑의 색으로도 유명했다.

꽃의 수술을 안료로 만들 정도로 충분히 모으는 건 어렵지만 제조법은 아주 간단한데, 수술을 달걀흰자에 밤새 담가 스며들게 하면 된다. 다양한 초록색을 만들기 위해 파랑과 섞는 것도 일반적인 방법이다. 첸니노 첸니니는 사프란과 버디그리를 혼합하면 '상상할 수 있는 가장 완벽한 풀색'이 된다고 했다. 그러나 사프란은 색이 바랜다. 우리가 지금 보는 중세 필사본의 파란 나무, 풀, 옷 등은 원래 모두 초록색이었다.

더 가격이 싸고 내광성 있는 합성 안료가 출현하면서 사프란의 사용은 실질적으로 막을 내렸다. 현재는 음식의 향료와 색소로 많이 사용된다.

종이의 색

블루 버디터
BLUE VERDITER

중세시대 예술가가 선명한 파랑을 쓰려면 돈이 아주 많아야 했다.

중세에는 울트라마린과 아주라이트가 있었지만, 예술가에게는 너무 비싸 의뢰받은 작품 중에서도 가장 많은 보수를 주는 작품에만 사용할 수 있었다.

다행히도 그 외의 사용할 수 있는 파란색이 하나 있었는데, 하늘색의 블루 버디터였다. 이 안료는 질산구리 또는 황산구리를 탄산칼슘, 염화암모늄과 반응시켜 만든 합성 안료로 아마 중세 미술에서 가장 많이 쓰인 파란색일 것이다. 중세에서 울트라마린이 1kg 쓰일 때, '염색공의 버디터'란 애칭으로 불리던 블루 버디터는 수 톤이 쓰였다.

기초 탄산구리 안료인 블루 버디터는 15세기에 처음 만들어져 19세기까지 패널화, 디스템퍼, 실내용 유성페인트에 꾸준히 쓰였다. 블루 버디터 개발의 싹이 튼 곳은 은광이다. 구리에서 은을 분리하는 과정에서 나오는 부산물인 질산구리액이 우연히 초크에 튀겨 초록색으로 변하는 일이 있었다. 이를 계기로 독창적인 그린 버디터의 제조법이 개발됐고, 나중에 한 영국 제조업체가 블루 버디터를 탄생시켰다.

블루 버디터는 아주라이트 분말과 화학 성분은 똑같지만, 입자가 둥글고 크기는 보통이다. 아주 약한 산acid에도 녹색으로 변하는 단점이 있다.

블루 바이스blue bice 또는 블루 애시즈blue ashes로도 불렸던 블루 버디터는 보다 안정적인 파란색 합성 안료의 탄생으로 대체되었다. 한때 유명했던 색이지만 지금은 잘 알려져 있지 않다.

그래파이트, 흑연
GRAPHITE

진한 회색 때문에 납과 혼동하곤 했다.

1789년까지 흑연은 '블랙리드blacklead(검은색 납)' 또는 '플럼베이고 plumbago'라고 불렸다. 라틴어로 '플룸붐plumbum'은 납을 뜻한다. 아이들이 (납이라고 생각했던) 흑연 연필로 글을 쓰기 시작한 건 기껏해야 몇 세기 전이다. 현대에 쓰이는 용어인 그래파이트는 그리스어로 '나는 쓴다'란 뜻의 '그래포스graphos, γράφω'가 어원이다. 흑연은 사실 다이아몬드처럼 탄소 결정체이지만 부드러운 재질을 가지고 있어 그림 그리는 재료로 사용한다.

16세기 중반까지 흑연은 흔하게 구할 수 있는 광물이 아니어서 소묘나 글쓰기에는 거의 사용하지 않았다. 고전 시대에는 납, 르네상스에는 은필을 썼다.

1565년쯤, 영국 보로데일Borrowdale에서 순수한 흑연이 방대하게 묻혀 있는 매장지가 발견되었다. 매장량이 얼마나 어마어마한지 돌에 몸을 부비곤 하는 브로데일 양들의 털이 회색이라고 한다. 엘리자베스 시대에는 포탄의 틀을 제도하는 데 쓰였다. 덕분에 멀리 발사되는 둥글고 부드러운 공을 제작할 수 있었고, 따라서 영국 해군의 힘은 강화되었다. 그 중요성 때문에 영국 왕실에서는 흑연 광산과 흑연의 생산을 엄격히 관리했다.

이 시기에 흑연은 예술가의 드로잉 재료로서 널리 명성을 얻으며 쓰이기 시작했지만, 부드럽고 연한 재질 탓에 손에 묻고 쉽게 부러져 겉을 둘러쌀 케이스가 필요했다. 초기에는 흑연 막대기에 끈이나 양가죽을 씌워 고정했고, 얼마 지나지 않아 흑연 심을 중간에 놓고 나무 두 쪽을 붙여 만든 최초의 나무 연필이 발명됐다.

1795년에 프랑스 화가이자 열기구 비행사인 니콜라 자크 콩테Nicola Jacques Conte가 현대적인 연필을 발명하면서 흑연에 대한 영국의 독점은 사라졌다.

나폴리 옐로

NAPLES YELLOW

베수비오 산에서 최초로 발견됐다고 전해진다.

노란색 광물이 베수비오 산에서 생성됐다는 이야기는 언뜻 타당한 주장처럼 들리지만, 사실 이 산에서는 어떤 흔적도 발견되지 않았다.

고대 이집트인들이 발명한 나폴리 옐로는 물감이 아니라 법랑에만 사용됐다. 나폴리 옐로는 납과 안티몬을 합성해서 만드는데, 레몬색에서 칙칙한 노란 주황까지 다양한 노랑을 만들 수 있다. 이집트, 메소포타미아, 바빌론, 그리스, 로마 문화에서 나온 물건과 그림에서 노란 안티몬산납이 확인됐다.

나폴리 옐로의 이름이 자주 바뀌어서 확실하진 않지만 1600년부터 유럽에서 이젤을 놓고 그리는 그림에 쓰였다고 추측된다. 여러 세기에 걸쳐 산화납 노랑의 이름은 잘못 쓰일 때가 많아서 그림에 어떤 노란 안료가 사용됐는지 정확한 확인이 어렵다. 이탈리아어로 '지아롤리노giallolino'는 납과 주석으로 만든 노랑이란 뜻이지만 나폴리 옐로를 지칭하기도 했다. 나폴리 옐로는 1750~1850년에 가장 많이 쓰였고, 이후에는 크롬과 카드뮴 옐로로 대체됐다.

순수한 나폴리 옐로를 제한된 수량으로 계속 생산하고는 있지만, 근래 물감 제조업자들은 카드뮴 옐로, 징크 화이트, 레드 오커 등 여러 안료를 혼합해 만든 노랑에 나폴리 옐로라는 이름을 사용한다.

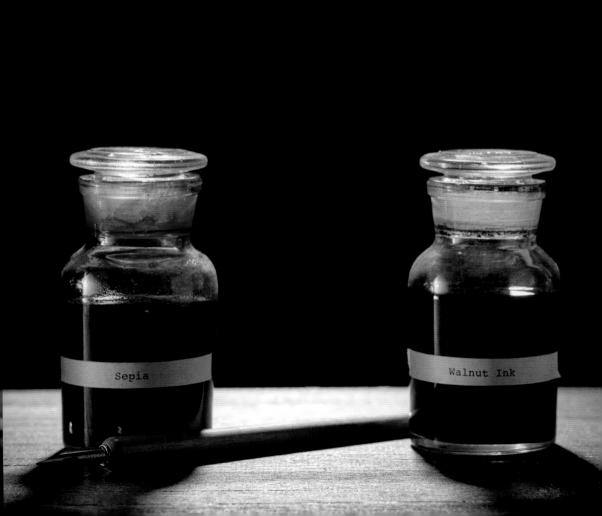

V.
WRITING INKS

필기용 잉크

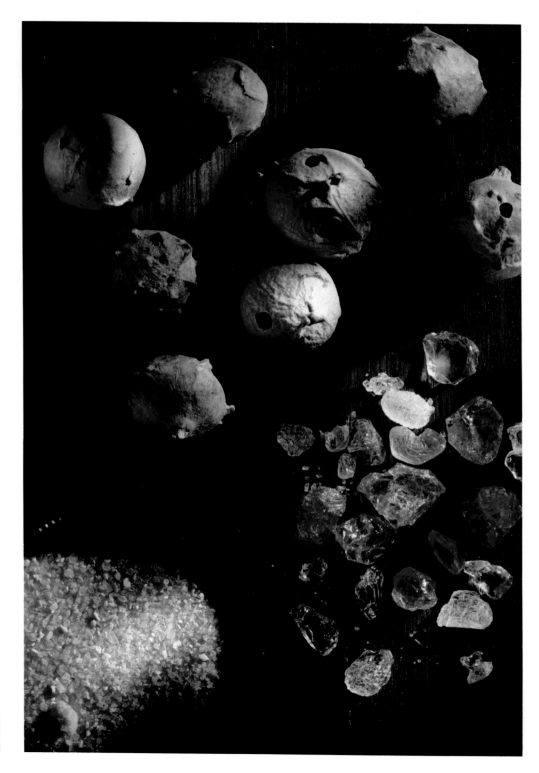

갤, 참나무혹 잉크
GALL INK

말벌로부터 시작된 중세 잉크.

혹벌은 봄이 되면 참나무의 부드럽고 여린 싹에 구멍을 뚫고 알을 낳는다. 그러면 나무는 구멍이 난 곳 주변에 작은 호두 같은 혹을 만드는 방어 작용을 행하는데, 이때 생긴 참나무 혹에서 진한 검정 잉크가 나온다.

참나무혹 잉크는 최소 5세기부터 유럽에서 필기와 드로잉에 쓰는 기본 잉크였고 20세기 후에도 계속 사용되고 있다. 제조법은 옛날 고대에 직물을 염색시키는 방법과 매우 비슷하다.

참나무혹은 나이와 타닌성 성분에 따라 등급이 나뉜다. 파랑과 초록 등급은 어리고, 혹벌의 애벌레와 함께 많은 갈로타닌산을 함유하고 있다. 성충이 바깥으로 나가기 위해 씹어서 만든 구멍은 흰색 혹에만 있다.

으깬 참나무혹을 물에 담가 발효시키면 진한 갈색의 갈로타닌산이 배출되는데, 여기에 황산철(녹반)을 추가하면 잉크는 짙어지고 영구성이 생긴다. 거름망으로 거른 후 고착제로 아라비아검을 넣어 펜촉과 붓에 묻혀 쓸 수 있도록 만든다. 잘 만들어진 잉크는 자줏빛의 강렬한 검은색을 띠며 시간이 지나면서 더 짙어진다. 인디언 잉크 등 일반 잉크와 달리 참나무혹 잉크는 양피지parchment와 독피지vellum에 진한 자국을 남겨 문지르고 씻어도 지워지지 않는다.

영국에서는 아직도 출생, 결혼, 사망 증명서에 참나무혹 잉크를 쓰고 있다.

비스터
BISTRE

너도밤나무를 태운 그을음으로 만든 잉크.

비스터는 불꽃의 탄소, 검게 탄화시킨 나무, 탄화하지 않은 타르를 섞어 만든 투명하고 진한 갈색의 안료다. 14세기부터 채색필사본에 사용됐으며, 17~18세기에는 담채화와 수채화에 쓰였다.

비스터의 색은 너도밤나무에 함유된 수지량에 따라 결정된다. 나무를 목탄으로 만든 후, 그을음(검댕)을 물에 섞고 불에 졸여 걸쭉하게 만든다. 수지의 천연색이 망가지므로 끓지 않게 하는 것이 중요하다. 그런 다음 액체에서 수지를 분리해 깨끗이 씻는다. 여러 번 씻어야 더러운 그을음을 많이 걸러 낼 수 있다. 수지가 깨끗해지면 원하는 농도가 될 때까지 다시 불에 놓고 졸인다.

17세기부터 비스터란 이름으로 불리기 시작했고, 이전에는 갈색 그을음을 뜻하는 '풀리고fuligo'나 '칼리고caligo'라고 칭했다. 칼리고는 라틴어로 '어둠'을 의미하며, 고대 그리스어 '켈라이노스kelainós, χελαινός (어두운, 검정)'가 어원이다. 켈라이노스는 산스크리트어 '카일러kāla'에서 유래한다.

비스터는 수성 물감과 드로잉 잉크로 쓰였다. 훨씬 선명한 짙은 갈색 안료인 아스팔트ashphaltum가 있었지만, 유성이라 물에 섞는 게 불가능했다. 유기 물질이 들어간 비스터는 내광성이 약해 19세기에는 내광성이 우수한 다른 안료로 대체되었다.

세피아
SEPIA

갑오징어의 먹물로 만든 잉크.

갑오징어가 깜짝 놀라 겁을 먹으면 몸을 숨기기 위한 자기보호의 기능으로 검고 탁한 액체를 내뿜는다. [4]

아리스토텔레스는 갑오징어의 생체방어반응을 이렇게 묘사하고 있다. 갑오징어는 공격을 받으면 새까만 먹물을 수중으로 내보낸다. 먹물은 갑오징어를 가려 주는 연막과 같아서 포식 동물로부터 재빨리 벗어나는 것을 도와준다. 먹물의 짙은 색은 주성분인 멜라닌에서 나온다.

갑오징어의 먹물로 세피아라고 하는 따뜻한 느낌의 진한 갈색 안료를 만들 수 있는데, 그리스어로 '세피아sepia'는 갑오징어를 의미한다. 고대 로마 시대부터 필기용 잉크였던 세피아는 19세기까지 일상에서 흔히 쓰였다.

먼저 갑오징어의 먹물 주머니를 조심스럽게 빼내고 부패를 막기 위해 건조한다. 탄산칼륨을 넣은 약한 알칼리액에 딱딱해진 먹물 주머니를 녹여 거름망으로 거른다. 안료를 묽은 염산에 침전시키고 세척해 다시 걸러 낸 다음 말린다.

세피아는 르네상스 이후부터 드로잉 잉크로 많은 사람에게 알려졌다. 1780년쯤 수채화 물감으로 처음 사용됐으며, 비스터 대신 담채화에 많이 쓰였다.

지금도 세피아는 판매되고 있지만 원래 색을 본뜬 현대적인 안료로 좀 더 쉽게 생산된다. 오늘날의 갑오징어 먹물은 안료가 아니라 음식의 맛과 색을 낼 때 쓰인다.

팥기음 잉크

호두
WALNUT

호두 열매로 만든 잉크.

중세부터 쓰인 호두 잉크의 풍부하고 부드러운 갈색은 호두 열매의 자연 색소와 타닌에서 나온다.

호두의 덜 익은 녹색 열매를 잉크의 원료로 쓰기도 하지만, 오래돼 주름이 많은 검은 열매가 더 부드럽고, 딱딱한 호두 씨앗과 분리하기 쉬워 옛날부터 완전히 익은 호두를 수확했다.

호두 열매에서 진한 갈색 잉크를 추출하는 방법은 온수를 활용하거나 냉수를 활용하는, 두 가지의 방식으로 나뉜다. 온수 방식은 과육을 물에 푹 담가 색이 우러나올 때까지 몇 시간 부글부글 끓인 다음 거름망에 거른 뒤 바짝 끓여 진한 색을 만들면 침전물에 국소적으로 진한 덩어리가 생기는데 필기도구, 특히 만년필에 끈끈하게 달라붙는다. 이런 덩어리가 없다면 냉수 방식으로 추출한 잉크보다 색이 연하다.

냉수로 추출할 때는 과육을 발효시킨다. 철 성분이 없는 용기에 호두 열매를 넣고 증류수에 완전히 담근다. 최소 두 달은 과육이 발효되도록 뚜껑을 닫고 기다린 후 발효된 검은 액체를 걸러 과육을 건어내고 원하는 색이 나올 때까지 증발시킨다. 많은 시간이 소요될 수 있어 증발을 가속하기 위해 약하게 열을 가할 때가 많다.

호두 잉크는 영구적으로 착색되며, 세척해도 색이 빠지지 않고, 내광성이 강해 옛날부터 직물의 염료로 많이 쓰였다.

VI.
DYES,
LAKES+
PINKES

염료, 레이크 안료 + 핑크 안료

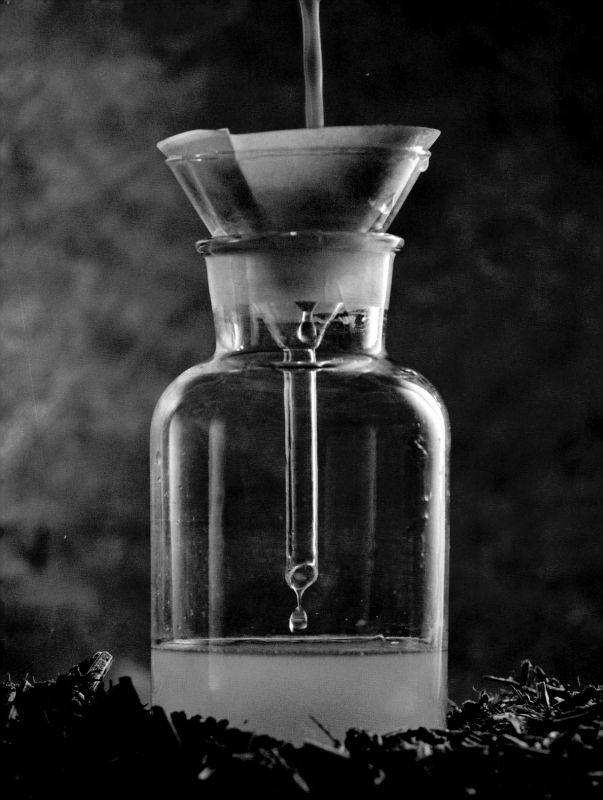

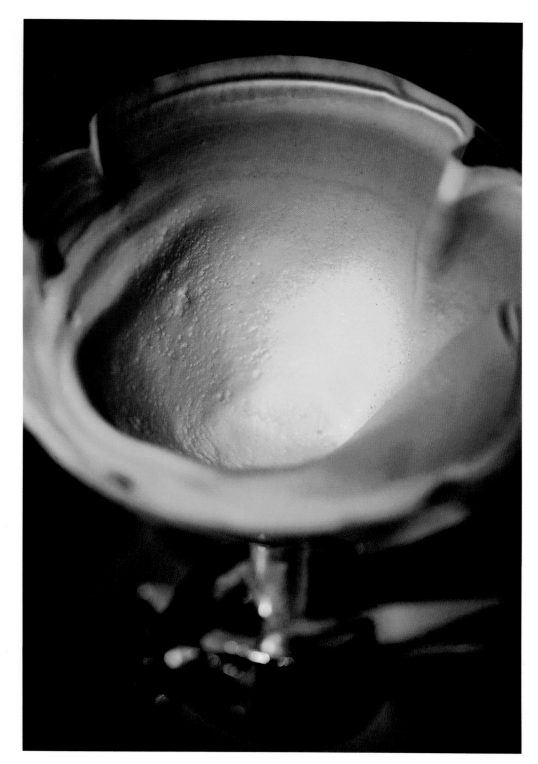

아르지카
ARZICA

웰드로 만든 안료.

영국에서 '염색공의 로켓'이라고 불리는 유럽산 식물인 웰드는 식물성 염료로서 가장 오랜 역사를 지니고 있다. 20세기 이후에도 상업적으로 재배되고 있으며 특히 실크에 선명하고 강렬한 노랑을 물들이는 것으로 유명하다.

아르지카는 웰드 염료로 제조한 레이크 안료다. 웰드의 꽃, 줄기 등 전체를 말려 명반을 약간 넣은 물에 뭉근히 끓여 색을 추출한다. 여기에 칼륨 용액을 추가하면 불용성 레이크 안료가 생성된다. 내용물이 가라앉을 때까지 두었다가 씻어서 걸러낸 뒤 말린다.

아르지카는 반투명해서 글레이징 효과가 뛰어나다. 중세시대 색 제조업자는 아르지카를 높이 평가했으나 대개 은밀하게 쓰였다. 파랑과 혼합해 녹색을 만들거나 옐로 오커처럼 탁한 노란색의 선명도를 높일 때 사용했다.

아르지카 초크chalk를 제조할 때는 달걀 껍데기나 화이트 리드(백연)를 추가해 불투명도를 높이기도 했다. 아르지카의 밝고 완벽한 노랑은 유독한 비소 안료인 오피먼트 대신 쓰기 좋은 무독성 안료였다. 사실 아르지카의 이름은 '아르세니콘arsenikon(그리스어로 비소)'에서 유래됐을 가능성이 높은데, 비슷한 색의 안료를 같은 이름으로 부르는 것은 과거에 아주 흔한 일이었다.

대부분의 식물성 레이크 안료가 그렇듯 아르지카는 영구적이지 않으며 태양의 직사광선에 색이 바랜다. 내광성 있는 안료가 도입되면서 더는 안료로 쓰이지 않는다.

브라질우드
BRAZILWOOD

나무가 나라 이름을 갖게 된 배경.

차가운 빨간색을 찾고 있던 중세 예술가들은 활엽수 브라질우드의 진한 빨간 염료로 레이크 안료를 만들어 썼다.

여러 세기 동안 브라질우드의 주요 공급지는 세렌딥(스리랑카의 옛 이름)이었다. 그러나 신대륙이 발견된 후부터는 브라질우드가 남미에서 유럽으로 운송됐는데 그 양이 어마어마했다. 상품으로 가치가 높아서 포르투갈인은 자신의 식민지였던 브라질의 이름을 나무에 붙였다.

단어 '브라질brazil'은 프랑스어 '브하지brazier'와 어원이 같으며, 브라질우드의 불타는 것 같은 빨간색을 지칭한다.

블록으로 판매된 브라질우드는 유리로 긁어 곱게 분쇄했다. 공들여 힘겹게 가루로 만든 다음엔 물에 담가 명반, 금속염화물, 알칼리를 섞었다. 추출 방법을 다양하게 바꿔 폭넓은 범위의 빨간색을 만들 수 있는데, 명반을 더 넣으면 따뜻한 주황빛 빨강이 나오고, 알칼리액의 양을 늘리면 차가운 크림슨이 만들어지며 초크, 으깬 달걀 껍데기, 백연을 넣으면 불투명한 핑크를 얻을 수 있다.

중세에 얼마나 많은 양의 브라질우드 염료, 안료가 쓰였는지 정확히 알 수는 없지만 거의 모든 빨간색을 브라질우드로 만들었다. 커미즈와 그라눔이 있었지만, 브라질우드가 훨씬 더 대중적이었고 값이 저렴했으며 사용하기 쉬웠다.

하지만 커미즈와 랙과 같이 내광성이 없었다. 보다 선명한 코치닐cochineal과 영구적인 매더madder가 발견되고 나서 대부분 대체됐다.

로그우드
LOGWOOD

청교도인, 검은 옷을 유행처럼 입기 시작한 사람들.

16~17세기에 청교도주의가 부상하면서 무색 의복은 유행이 됐다. 진정으로 독실한 신자는 검은 옷을 입어야 했는데, 당시엔 순수한 검정 염료가 없었다. 하지만 신대륙이 발견되어 스페인 사람들이 로그우드를 가져오면서 이런 문제는 모두 해결됐다.

직물에 쓰이는 순수한 검은색 염료인 로그우드는 17세기 이후부터 경제에 대단히 중요한 상품이었다. 수천 톤의 로그우드를 싣고 스페인으로 향하는 선박은 해적에게 좋은 표적이었는데, 스페인과 전쟁 중이던 영국이 이런 문제에서는 해적 진압을 돕는 일도 있었다. 1667년, 스페인 왕실은 영국이 해적을 진압하는 것에 대한 보상으로 교역권을 보장하는 평화 조약을 맺었다.

직업을 잃은 사나포선(민간인이지만 적선을 공격하도록 인정받은 선박*역주)은 돈을 벌기 위해 벌목을 했다. 영국 식민지였던 온두라스(벨리즈의 옛 이름)에는 로그우드를 벌목해 수출하기 위한 막사가 세워졌고, 이로 인해 온두라스는 경제적으로 성장할 수 있었다. 벌목하기 가장 좋은 나무는 오래된 나무였는데 수액이 적어 자르기 쉬웠다. 젊은 탐험가 윌리엄 댐피어William Dampier는 로그우드를 다음과 같이 묘사했다.

로그우드의 수액은 하얗고 중심부는 빨갛다. 중심부는 염색에 많이 쓴다. 중심부가 나올 때까지 흰색 수액을 제거하다 보면, 나무는 검정으로 변하고, 물에 계속 두면 잉크처럼 염색이 된다. 5

19세기에 합성 염료가 소개되면서 염료로서 중요했던 로그우드는 잊혔다.

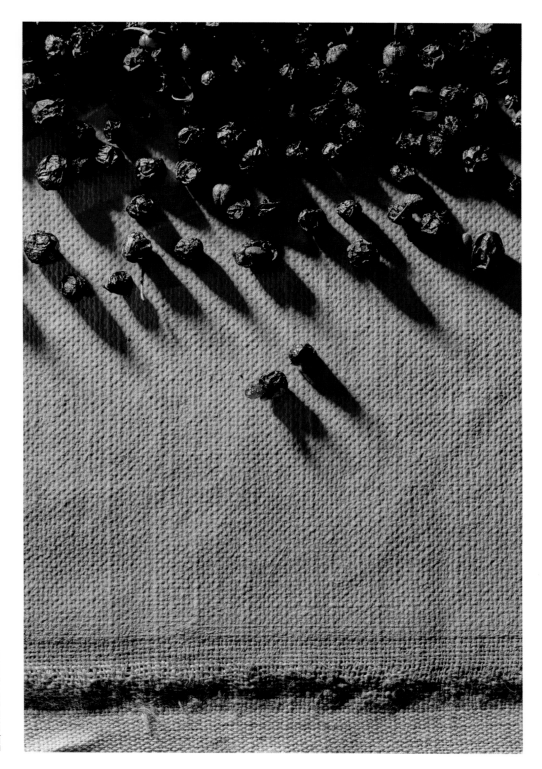

스틸 드 그랑
STIL DE GRAIN

갈매나무 열매로 만든 염료.

스틸 드 그랑의 제조법은 다른 레이크 안료와 같다. 원료를 명반액으로 추출해 탄산칼륨액을 섞는다.

중세시대를 기점으로 색 제조공들은 갈매나무 열매 한 개로 여러 색을 만드는 훌륭한 기술을 터득했다. 주석, 구리, 철염을 추가하거나 열매의 수확 시기, 염색액의 온도에 따라 다양한 색을 얻을 수 있는데 염색액을 50℃로 맞추면 레몬 옐로 레이크 안료가 만들어지고, 100℃로 유지하면 주황색 레이크 안료가 만들어진다. 껍질을 벗기지 않은 갈매나무 열매로 순수한 샙 그린sap green을 만들 수도 있다.

중세에는 말린 안료 가루 대신 걸쭉한 스틸 드 그랑 시럽을 주머니에 담아 팔았다. 18세기 영국과 프랑스에서는 유화 물감으로 널리 쓰였다.

스틸 드 그랑은 색이 바래기 쉬운 안료이지만, 중세 필사본에 사용된 경우에는 책 속에서 빛과 습기를 피해 안전히 보관됐다.

옐로 매더yellow madder, 더치 핑크Dutch pink, 브라운 핑크, 잉글리시 핑크라고도 불렸다. 지금은 그저 중세에 쓰인 옛날 안료로 여긴다. 요즘에는 내광성 있는 현대적인 색을 사용한다.

매더 레이크
MADDER LAKE

성지에서 돌아온 십자군에 의해 이탈리아에 들어온 안료.

최소 13세기부터 유럽에서 재배된 꼭두서니는 직물을 영구적으로 물들이는 빨간 염료를 만드는 데 사용됐다. 그로부터 4세기 후 꼭두서니의 염료에서 아름다운 빨간 안료, 매더 레이크가 탄생한다.

매혹적인 빨간 매더 레이크를 만드는 과정은 길고도 복잡하다. 유럽 꼭두서니rubia tinctorum의 뿌리를 알칼리액에 발효시켜 주요 색소를 추출해 끓여 만드는데, 식물의 뿌리를 완전히 발효시키려면 적어도 3년의 시간이 필요하다. 다 자란 꼭두서니를 뿌리가 상하지 않게 땅을 파헤쳐 뽑아 오래된 뿌리를 자른 뒤 말린다. 뿌리의 길이는 1m 이상, 두께는 12mm까지 자랄 수 있다. 뿌리를 자른 꼭두서니는 다시 심어 더 자라게 한다.

꼭두서니에서 염료를 추출해 안료를 만드는 연금술에는 온도, 발효 시간 등의 여러 화학 과정이 포함돼 있어서, 이를 조절하여 분홍색에서 크림슨까지 다양한 빨간색을 만들 수 있다. 19세기 영국 염색공 조지 필드George Field의 연구로 매더 레이크의 제조 방식은 크게 개선되었다.

가장 유명한 매더 레이크 안료는 알리자린 크림슨alizarin crimson과 로즈 매더rose madder다. 알리자린의 추출물로 피부색을 칠할 때 유용한 짙은 크림슨을 만든다. 크림슨 고유의 반투명한 성질은 글레이징에 최고다. 섬세한 분홍색 로즈 매더는 슈도푸르푸린pseudopurpurin을 추출해 제조한다.

1969년, 독일 화학자 칼 그래배Carl Graebe와 칼 리버맨Carl Liebermann이 알리자린을 합성하면서 상업적 염색을 목적으로 재배하는 꼭두서니는 막을 내렸다. 페르시안 전통 양탄자와 직물의 염료로 사용하기 위해 일부 지역에서는 아직도 소량으로 재배하고 있다.

코치닐, 연지벌레
COCHINEAL

피처럼 빨간 안료.

선명한 진홍색의 코치닐은 기원전 700년 전부터 아메리카에서 직물을 염색하는 데 쓰였고, 잉카와 아즈텍 왕국에서 귀중하게 다뤄졌다. 자연이 생산한 가장 빨간 염료인 크림슨에도 암컷 연지벌레가 포식 생물을 막을 때 나오는 카민산이 사용된다. 100g의 카민 레이크 안료를 만드는 데는 무려 14,000여 마리의 연지벌레가 필요하다.

1519년, 스페인 정복자 에르난 코르테스가 아즈텍의 수도 테노치티틀란에 도착했을 때 시장에는 매혹적인 크림슨 레드로 염색된 고급스런 실이 가득했다. 아즈텍은 코치닐 생산국으로서 엄청난 명성이 있었고, 각 주에서는 몬테수마 황제에게 말린 연지벌레가 담긴 가방을 공물로 바쳤다. 스페인이 아즈텍 왕국을 점령하고 나서 코치닐은 스페인의 핵심적인 수출품이 됐다. 스페인 사람들은 코치닐 공급에 대한 독점을 계속 유지하기 위해 코치닐이 원래 콩류 채소였다는 수수께끼 같은 이야기를 퍼뜨렸다. 사실 건조된 연지벌레는 쭈글쭈글한 열매같이 보여 전혀 근거 없는 이야기는 아니지만, 의도적으로 퍼뜨려진 거짓 이야기는 코치닐의 제조법을 사상 최대의 일급비밀로 만들었다. 코치닐은 금은에 이어 세계에서 세 번째로 중요한 무역품이었고 오늘날까지도 코치닐과 가격 면에서 겨룰 수 있는 라틴 아메리카의 경작물은 코카인뿐이다.

19세기 말 합성 염료가 발명된 후로 코치닐은 거의 생산되지 않다가, 근래 가공식품 첨가제가 건강에 미치는 작용에 대한 염려로 새로운 관심이 코치닐에 쏟아지면서 이전의 인기를 되찾았다. 현재는 사탕, 과일주스, 화장품이나 캄파리Campari 같은 술에 들어간다.

코치닐 농부들
THE FARMERS OF COCHINEAL

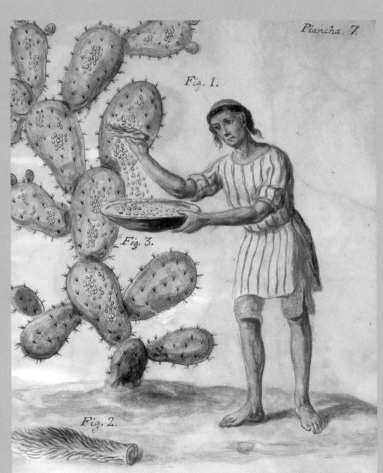

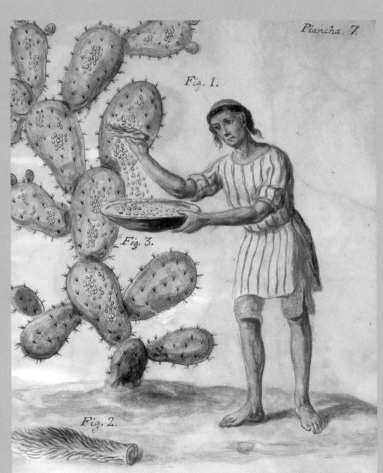

Fig. 1. Indio que recoge la Cochinilla con una colita de Venado, *Fig. 2.* dicha. *Fig. 3.* Xicalpeftle en que aparan la Cochinilla.

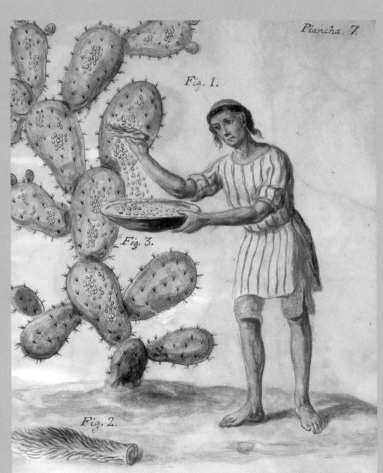

코치닐의 탄생에 대한 전설은 멕시코 '클라우드 맨Cloud Men의 땅'이라고 불렸던 오악사카에서 유래한다. 인간이 존재하기 전 신들이 지구에 살았을 때, 강력한 힘을 가지고 있던 두 신이 귀중한 농작물이었던 선인장을 놓고 사투를 벌였다. 치열한 전투 속에 두 신의 피가 선인장밭에 튀겼고 둘은 부상을 입었다. 하늘에서 신들의 형제 자매가 내려와 두 신을 천국의 구름 침대에 뉘었고, 선인장에 흘린 두 신의 피는 인류 역사에서 가장 수요가 높은 천연 염료, 연지벌레가 됐다. 아즈텍인은 연지벌레를 '노체슬리nocheztli'라고 했는데 나와틀어Nahuatl로 '노치틀리nōchtli(선인장)'와 '이슬리eztli(피)'가 합쳐진 단어다.

오악사카에서 코치닐은 여전히 중요한 상업적 영향력을 가지고 있다. 외국에 소량을 수출하고 지역에서 직물 염색제를 생산하기 위해 연지벌레를 재배하는 작은 농장이 존재한다.

연지벌레는 식용 열매가 열린다 하여 '가시 돋힌 배prickly pear'라고도 하는 노팔 선인장에 주로 기생한다. 아즈텍인들은 일찍이 12세기부터 곤충을 사육했고, 종을 선택해 번식시켜 더 강한 염료를 만들었다. 작은 땅에 비료를 뿌려 농장을 세웠고 비, 바람, 서리로부터 보호했으며 거미, 쥐, 도마뱀 등의 포식 생물은 제거했다.

현대의 연지벌레 농장은 아즈텍 시대와 비교해 크게 변하지 않았지만 기르는 과정을 좀 더 통제할 수 있다. 오늘날 상업적으로 재배되는 식물은 헛간에서 키워 온도와 물을 조절한다. 연지벌레가 기생하는 선인장에는 유충이 자라면서 생긴 왁스 물질의 흰색 실이 솜털같이 덮여 있다. 노팔 선인장은 자라면서 가시가 없어져 수확하기 수월하다.

야생에서 연지벌레는 바람에 날려 다른 식물로 옮겨진다. 이런 번식도 농장에서는 여러 방법으로 실행하고 있다. 여우털 빗을 이용해 조심스레 연지벌레를 떼내 건강한 선인장으로 옮기기도 하고 '사포텍 둥지Zapotec nests'라고 하는 작은 바구니에 암컷 연지벌레를 가득 담아 옮긴다. 노팔 선인장에 안전히 자리 잡은 암컷은 둥지를 떠나 수컷에 의한 수정을 기다린다. 암컷의 몸은 둥글고 쥐며느리처럼 생겼다. (스페인어로 연지벌레를 뜻하는 '꼬치니야cochinilla'는 사실 쥐며느리를 뜻한다.) 수컷은 가늘고 날개가 있으며 수명이 겨우 며칠밖에 안 된다. 수컷의 유일한 목적은 암컷을 수정시키는 것이다.

연지벌레가 태어나서 수확할 때까지 자라는 데 총 세 달이 걸린다. 연지벌레는 추위나 극심한 더위에 민감해서 선인장에 연지벌레가 생기면 농장을 27℃로 유지해야 한다. 완전히 성장한 연지벌레는 수확하는데, 옛날에는 숟가락으로 떼어냈지만 요즘은 압축 공기를 사용한다. 수확한 벌레는 햇빛에 일주일 동안 건조시킨 다음 유통을 위해 포장하거나 지역 방직공에게 판다. 오악사카의 염색공은 색소를 쉽게 추출하기 위해 막자와 막자사발로 연지벌레를 으깨 가루로 만들었다. 전통적 염색법에서는 자연 성분을 활용해 연지벌레로 다양한 색의 염료를 만드는데, 연지벌레 색소에 물을 넣으면 어두운 크림슨이 만들어지고, 라임주스를 추가하면 매혹적인 스칼렛이 나온다.

1519년, 스페인이 멕시코를 정복한 후 스페인 사람들은 연지벌레를 농축한 빨간색이 커미즈나 그레인 같은 유럽산 빨간 염료보다 훨씬 훌륭하다는 것을 깨달았다. 그 후 몇십 년 만에 코치닐은 유럽 전역에 큰 영향을 끼친다. 코치닐이 유럽에 처음 들어온 시기에 전통 있는 염색협회가 해체되면서, 유럽의 염색 전문가들은 다른 도시와 대륙으로 이동했고 결과적으로 코치닐은 더 확산되었다.

코치닐의 세계적인 명성은 19세기 중반 합성 염료가 발명되기 전까지 3백 년간 계속됐다. 연지벌레를 기르는 농부들에게는 불행한 일이었지만, 천연 염료보다 저렴했던 합성 염료는 빠르게 시장을 점령해 연지벌레 농장이 거의 사리지게 만들었다. 그러나 1980년대, 식품과 화장품에 첨가되는 합성 색소가 건강에 해롭다는 것이 확인되자 코치닐이 다시 등장했다.

코치닐의 부활에 이익을 본 사람은 오악사카 주민들이 아니었다. 라틴 아메리카와 남미의 국가, 특히 페루에서는 농업 과학으로 연지벌레의 생산을 최대한 끌어올려 이윤을 만드는 기업이 생겨났다. 이 기업들은 현재 세계 무역을 지배하고 있다. 오악사카 주민들은 작은 텃밭을 이용한 농민 집단의 전통적인 시스템에 계속 의존하고 있다. 근사해 보일 수도 있으나 근본적으로 대기업의 현대적인 시스템과는 경쟁이 되지 않는다.

아직도 연지벌레를 사육하고 공급하는 오악사카 농부들은 미래에도 많은 돈을 벌지는 못하겠지만, 최소한 고대 전통과 문화를 지키는 사람들로 인정받을 자격이 있다.

COCCINELLA, AND COCCUS.

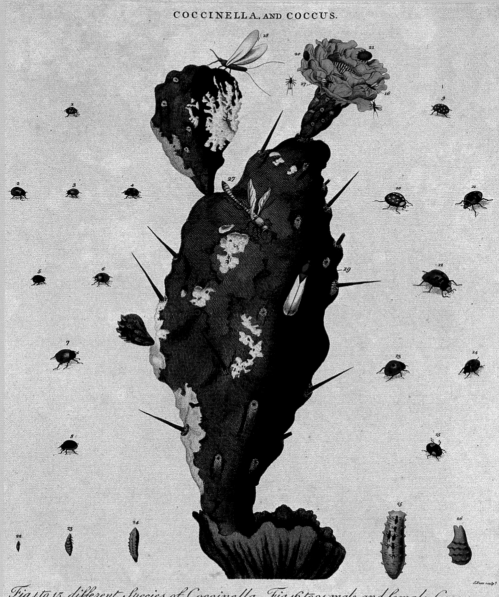

Fig. 1. to 15. different Species of Coccinella. Fig. 16. to 21. male and female Coccus.
Fig. 22. to 27. the Insect supposed to feed on the Coccus.

London, Published as the Act directs, Nov. 29. 1804 by J. Wilkes.

78

곤충류·부문

VII.
MYSTERIOUS
COLOURS

불가사의한 색

인디언 옐로
INDIAN YELLOW

수년 동안 인디언 옐로의 성분은 수수께끼였다.

색을 만드는 사람이나 예술가들 사이에선 온갖 추측이 무성했는데, 인디언 옐로의 냄새에 주목해 낙타나 뱀의 오줌이라고 믿는 사람도 있었다. 15세기부터 인도에 알려진 인디언 옐로의 이름은 '피오리 peori', '퓨리puree' 등 여러 개인데, 가장 흥미로운 이름은 페르시아어로 '고질리gogili'라는 것이며 이는 '소의 대지cow earth'를 뜻한다. 여기서 인디언 옐로가 발명된 단서를 얻을 수 있다.

1883년 이후가 돼서야 성분에 대한 소문이 잠잠해졌다. 인디언 옐로는 인도 마을 미르자푸르Mirzapur에서만 생산됐다. 벵갈 공무원 T.N 무크하르지Mukharji는 소문의 자세한 내용을 확인하기 위해 미르자푸르로 향했고, 이후 영국의 관계자에게 인디언 옐로를 제조하는 놀라운 과정을 서신으로 전했다. 그에 따르면 당시 인디언 옐로는 망고 잎을 먹인 소의 오줌으로 만들었다. 작은 토기에 오줌을 모아 불에 졸이고 거름망으로 걸러, 침전물을 모아 공 모양으로 빚어 햇빛에 말렸다.

망고 잎만 먹인 소들은 당연히 건강이 매우 좋지 않았다. 낙농가에서는 혐오감을 드러내며 색 제조공을 '소를 파괴하는 자'라고 불렀다. 기이하게도, 무크하르지가 편지로 전한 인디언 옐로에 대한 이 모든 이야기를 확인하려는 시도가 수년간 있었지만 아직까지 정확하게 밝혀지지 않았다.

깨끗하고 밝지만 희귀한 인디언 옐로는 1900년대까지 유럽 화가들이 사용했다. 20세기 초에 내광성 있는 현대적 안료가 소개되면서 빠르게 감소하다가 결국 사라졌다.

갬부지
GAMBOGE

캄보디아 농민들의 생명과 교환된 금색 안료.

갬부지는 동남아시아에 서식하는 가르시니아나무의 수액으로 만든다. 가르시니아나무 몸통에 깊은 골을 파서 수액을 빼내는데, 이는 고무를 추출하는 방법과 비슷하다. 속이 빈 대나무 대를 골에 조심스레 넣으면 불투명한 노란 수액이 대나무 안으로 흘러 들어간다. 대나무에 가득 찬 수액을 불에 구워 수분을 증발시키고 굳으면 대나무에서 빼내 분쇄한다.

갬부지의 이름은 주요 공급국인 캄보디아의 옛 이름 '캄보자Camboja'에서 따왔으며 8세기부터 일본, 중국, 태국에서 수성 잉크로 쓰였다. 17세기 초 유럽에 수입돼 불투명의 따뜻한 노란 물감으로 사용됐다. 플랑드르 화가들은 처음에 갬부지를 유화 물감으로 쓰다가 수채화 물감일 때가 가장 좋다는 것을 발견하고서 바꿔 사용했다. 영국 화가 터너JMW Turner의 작품에서 갬부지 색을 쉽게 찾아볼 수 있다. 18세기 수채화의 나뭇잎에 사용된 색은 대개 갬부지에 프러시안 블루나 인디고를 섞은 후커즈 그린Hooker's green이나 딥 그린deep green이다.

최근 생산되는 갬부지에는 어두운 배경이 있다. 캄보디아 농민들은 예전 전쟁터였던 장소에서 갬부지를 추출하고 있는데, 수지 속에 발사되지 않은 총알 때문에, 전쟁이 끝난 후 제거되지 않은 지뢰 때문에 사망하는 일이 있다고 한다.

다른 많은 유기 안료처럼 갬부지 역시 강한 빛에 색이 금방 바래기 때문에 현재는 매우 소량만을 그림에 사용하고 있다. 일반적으로 갬부지 대신 현대적인 방식으로 만든 내광성 있는 노란색 합성 안료를 쓴다.

머미 브라운
MUMMY BROWN

이름처럼 섬뜩한 안료.

머미 브라운은 어두운 갈색 안료로 '머미아mummia' 또는 '카푸트 모르투움caput mortuum(죽은 머리)'이라고도 한다. 고대 이집트에서 미라가 된 죽은 사람과 동물의 살, 뼈, 붕대로 만들었다.

중세 유럽에서는 머미 브라운에 의학적 효과가 있다고 생각했는데, 이런 믿음은 고대 그리스에서 의학적인 목적으로 역청(아스팔트, 타르의 주성분)을 사용하는 데서 비롯됐다. 페르시아어로 '머미야mimiya'라고 하는 역청은 시체를 붕대로 감기 전에 방부 처리하는 데 쓰였다고 추정되며 나중에 머미야는 보존된 시체를 말하는 단어가 됐다. 18세기까지 의사들은 여러 질병에 머미 브라운을 사용했다.

1586년, 고대 이집트의 거대한 무덤을 방문한 영국 여행가 존 샌더슨John Sanderson은 자신이 한 행동을 다음과 같이 묘사했다.

'나는 시체를 부위별로 분리해...... 집에 온갖 머리와 손, 팔, 발을 가져왔다.'[6]

머미 브라운은 16세기 미술에 처음 사용됐지만 18~19세기에 가장 인기가 많았다. 불투명한 진한 갈색의 머미 브라운은 유화에서 글레이징과 명암을 낼 때 사용됐다. 그러나 많은 사람이 머미 브라운이 섬뜩한 원료로 만들어졌다는 사실과 이집트 유물에 대한 문화적 중요성이 강조되면서 물감의 판매와 사용이 점차 줄어들었다. 그렇게 사람들에게 외면받아 19세기 말에는 사실상 폐기됐다.

VIII.
THE
EXPLOSION
OF COLOURS

색의 폭발적 증가

프러시안 블루
PRUSSIAN BLUE

우연은 색채 역사에서 중요한 역할을 한다.

1704년경, 색 제조공 요한 야콥 디스바흐Johann Jacob Diesbacht는 최초의 현대적인 색을 인공적으로 제조했는데, 이는 아주 우연한 발명이었다.

디스바흐는 베를린 연구소에서 플로렌틴 레이크florentine lake라고 하는 코치닐 안료를 만들던 중, 알칼리가 다 떨어져 연구소를 함께 쓰는 연금술사 디펠Dippel에게 사용하다 버린 탄산칼륨을 달라고 부탁했다. 디펠에게서 받은 탄산칼륨에는 동물의 피가 묻어 있었는데, 이 사실을 모르고 평소 제조법대로 작업을 진행한 디스바흐는 아주 연한 레드 레이크가 나오는 걸 보고 실패했다고 생각했다. 마지못해 레드 레이크를 농축해 자주색으로 바꾼 다음 파란색으로 만들려고 했으나 동물의 피에 오염된 탄산칼륨이 생각지 못한 화학 반응을 유도해 페로시안화철이 생성됐다. 이것이 바로 지금의 프러시안 블루다.

프러시안 블루는 1724년부터 예술가들이 사용할 수 있었는데, 공개되자마자 대중적인 색이 됐다. 천연 울트라마린보다 훨씬 저렴해서 대체하여 쓰기 좋은 최고의 안료였다. 프러시안 블루가 소개되면서 천연 광물인 아주라이트도 예술가의 팔레트에서 사라졌다.

프러시안 블루는 생산하기 쉽고 비용도 적게 들 뿐 아니라 무독성이며 색이 강하다. 파랑이 짙어 파란 검정으로 보이기도 한다. 염기에 민감해 갈색으로 변하긴 하지만, 농도가 진하고 청동 빛깔이 나며 착색력이 강하고 내광성도 있어서 각광받는다.

채색 물감 외에는 청사진의 염색제로 쓰이며, 파란 세제, 플라스틱, 종이, 화장품에도 들어간다. 방사능 중독을 치료하는 의약품으로 사용되기도 한다.

크롬산납
LEAD CHROMATES

강하지만 금세 변색되는 안료.

두 배로 밝게 빛나는 불꽃은 절반만 연소한다.

도교에서 전해져 내려오는 이 명언은 크롬산납 안료를 두고 하는 말 같다. 크롬산납은 금방 변색하는 성질 때문에 역사에 등장했다 빠르게 사라졌다.

1770년 러시아 금광에서 발견된 희귀한 빨간 광물인 크로코아이트 Crocoite(홍연석)를 빻아 진한 주황색 가루를 생산해 사용했다. 9년 후, 프랑스 화학자 루이 니콜라 보크랭Louis-Nicolas Vauquelin은 크로코아이트가 납과 새로운 원소인 '크롬chrome'의 화합물이라고 추정했는데, 크롬은 고대 그리스어로 '색채'를 뜻하는 '크로마khrôma'에서 나온 단어로, 현재는 '크로뮴chromium'이라고 부른다.

크로뮴을 안료로 쓸 수 있다는 사실이 곧 확인되면서, 19세기 초 크로뮴과 납을 합성한 크롬산납이 탄생했다. 크롬산납으로 지금까지 볼 수 없었던 선명하고 강한 황금색과 진한 주황색, 심지어 빨간색까지 만들 수 있었다.

크롬산납 안료는 비교적 제조하기 쉬웠고 은폐력이 뛰어났다. 그러나 내광성이 약하고 화학적으로 불안정했다.

1816년부터 널리 사용되기 시작해 반 고흐를 포함한 많은 예술가에게 지지를 받았다. 크롬산납이 변색된 대표적인 예로 반 고흐의 노란색을 꼽을 수 있다. 따뜻한 노란색이 지금은 초록빛을 띠고 있다. 크롬산납은 80년 동안 사용되다 카드뮴으로 빠르게 대체됐고, 19세기 말에는 예술가의 팔레트에서 거의 자취를 감췄다.

에메랄드 그린

EMERALD GREEN

구리와 비소를 함유한 치명적인 녹색 안료.

1775년, 스웨덴 화학자 카를 셸레Carl Scheele는 구리 성분의 전통 안료인 버디그리와 말라카이트를 대체할 불투명한 연두색을 발명하고서 자신의 이름을 따 '셸레의 녹색'이라고 명명했다. 당시에는 물감으로 쓸 녹색이 많지 않아 예술가들에게 바로 좋은 반응을 얻었지만, 유독할 뿐 아니라 산과 황에 닿으면 변색돼 인기를 잃었다.

1808년, 셸레의 녹색을 개선하려는 시도에서 에메랄드 그린(아세토아비산 구리)이 개발됐다. 셸레의 녹색보다 내구성은 있었지만, 카드뮴이나 울트라마린처럼 황이 함유된 색과 닿으면 갈색으로 변했다. 그러나 전통적인 녹색보다 밝고 선명해 염색공과 예술가들이 선호하는 안료로 급부상했다.

버디그리에 비소 화합물을 반응시켜 만든 에메랄드 그린은 여전히 셸레의 녹색처럼 매우 유독했는데, 인쇄된 벽지에 자주 사용되어 많은 사람이 지속적으로 치명적인 독성에 노출됐다. 수분과 반응하면 유독한 비소 증기가 나와 습한 날씨의 유아원에 있던 아이들을 사망에 이르게 하는 일도 있었다. 일찍이 1815년부터 에메랄드 그린의 독성에 대한 의심이 있었으나 가정용품과 음식의 색소로 사용되는 것을 법으로 금지하는 데는 수십 년이 걸렸다.

에메랄드 그린은 슈바인푸르트 그린schweinfurt green, 베로나 그린veronese green, 비엔나 그린vienna green이라고도 한다. 알려진 이름만 해도 80개가 넘는데, 악명 높은 독성을 숨기려고 이름을 바꾼 것처럼 보인다. 과학적으로 인체에 치명적인 독성이 증명됐음에도 불구하고 에메랄드 그린의 생산은 1960년대가 돼서야 금지됐다.

코발트
COBALT

심술궂은 요정 이름의 안료.

독일 민속에 광부를 겁주고 괴롭히는 '코볼트kobold'란 땅의 요정이 있는데, 광산이 유독한 이유가 이 코볼트 때문이라 생각했다고 한다.

천연 광물 비코발트석에는 비소화니켈과 코발트가 함유돼 있다. 은광에서 발견된 비코발트석은 유독한 비소를 함유한 반짝이는 파란 수정을 형성하는데, 광부들은 이 수정을 '코발트 꽃cobalt bloom'이라고 부른다.

코발트는 고대부터 안료와 유약에 일부 쓰였으나 19세기에 등장한 코발트는 이전과는 다른 훨씬 강렬하고 안정적인 색이었다. 프랑스 화학자 루이 자크 테나르Louis Jacques Thenard는 1802년에 현대적인 코발트 블루를 합성해 내었고, 이전의 어떤 파란색보다 순도가 높은 코발트 블루는 예술가들의 그림에 바로 사용되기 시작했다.

코발트는 혼합 성분에 따라 녹색, 보라, 노랑이 되는 카멜레온 같은 성질이 있다. 코발트 그린의 성분은 코발트 블루와 비슷한데, 코발트 블루 고유의 파란색을 띠게 하는 산화알루미늄을 산화아연으로 대체하면 된다. 코발트 그린은 1780년에 발견됐지만, 산화아연의 공업 생산이 상업적으로 가능해진 건 1835년부터였다.

코발트 바이올렛은 1859년부터 생산됐는데, 가격은 비싸면서 착색력이 낮아 화가들이 거의 사용하지 않았다. 예술가들이 '오레올린aureolin'이라고 부르는 코발트 옐로는 1831년에 처음 합성됐으나 1850년대부터 물감으로 사용할 수 있었다.

코발트의 착색력은 보통 수준이지만, 예전에 없던 환한 밝기를 예술가들에게 선물했다. 인상주의와 후기 인상주의자들은 그림에 눈이 부실 정도로 밝은 효과를 내기 위해 적극적으로 코발트를 사용했다.

포터스 핑크
POTTER'S PINK

영국 스태퍼드셔^{Staffordshire}의 도예가가 발명한 안료.

19세기 초 도자기 안료로 쓰인 포터스 핑크는 '틴 핑크^{tin pink}', '넬켄파버^{nelkenfarbe}(카네이션 색)' 또는 분홍색이라고도 한다.

포터스 핑크는 금속산화물 안료이며 초크와 산화크로뮴에 열을 가해 만든 산화주석으로 제조되는 최초의 안정적인 합성색에 속한다. 예술가들은 수채화를 그릴 때 매더 레이크 대신 내광성이 강한 포터스 핑크를 많이 사용했다. 당시의 수채화 물감은 너무 쉽게 색이 바랬다. 진하면서 탁한 반투명의 분홍색은 대개 착색력이 약하며 유화에서 특히 심하다.

분홍색은 빨강에 흰색을 혼합했을 뿐이지만 독립적인 색으로 인식되는 특별한 색이다. 파랑과 노랑은 흰색을 섞어도 원래 색의 옅은 색으로 설명되는 것에 그치기 때문이다. 아마 분홍색이 피부색과 비슷해서 별도의 색으로 분류되는 것 같다.

포터스 핑크는 18세기와 19세기 초에 등장한 다른 합성 안료들의 경우와 마찬가지로, 더 밝고, 강하며, 저렴한 대체 안료가 소개되며 인기를 잃었지만, 여전히 사용되고 있다. 20세기에 만들어진 색들과 달리 차분하고 옅은 포터스 핑크는 예술가들에게 부드러운 색조를 제공한다. 풍경화에 사용된 포터스 핑크는 매우 매력적이다. 역사적인 안료, 포터스 핑크는 21세기에 다시 돌아올지도 모른다.

울트라마린
ULTRAMARINE

천연 울트라마린이 너무나 비싼 탓에
대부분의 예술가들은 사용할 수 없었다.

1824년, 프랑스 산업협회는 kg당 300프랑이 넘지 않는 저렴한 비용으로 합성 안료를 만드는 사람에게 6,000프랑의 상금을 제공했는데, 이는 합성 울트라마린이 나타나는 계기가 되었다.

1824년으로부터 1세기 전의 사람들이 석회가마 벽에서 유리처럼 부드럽고 반짝이는 파란 광물을 발견하여 일부 지역에서 라피스 라줄리 대신 장식품에 쓰고 있었다는 사실을 알게 됐는데, 이것을 기반으로 화학자들은 연구에 착수했다.

1828년, 장 바티스트 기메Jean-Baptiste Guimet는 고령토, 소다, 재, 석탄, 목탄, 이산화규소, 황을 함께 가열해 인공 울트라마린의 제조법을 완성했다. 프랑스 정부가 새로운 인공 안료의 발명을 장려했다는 이유로 '프렌치 울트라마린'으로 이름을 지어 천연 울트라마린과 구분했다.

현대의 색 제조공들에게 울트라마린과 프렌치 울트라마린은 각각 다른 파란색을 의미하지만, 이 단어들에서 천연 안료와 합성 안료가 같이 판매되던 시간의 역사가 느껴진다.

울트라마린은 청색뿐 아니라 붉은 색상으로도 제조가 가능하다. 울트라마린 바이올렛은 울트라마린 블루와 염화암모늄을 가열해 만들고, 울트라마린 핑크는 울트라마린 바이올렛을 염화수소와 가열해서 만든다. 그러나 울트라마린이 빨강에 가까워질수록 착색력과 불투명도는 떨어진다.

울트라마린은 영구적이며 무독성이고 저렴한 비용에 생산할 수 있다. 오늘날 예술가들은 르네상스 화가들이라면 결코 상상할 수 없을 만큼 자유롭게 울트라마린을 사용할 수 있다.

카드뮴
CADMIUM

예술에 엄청난 영향을 준 안료.

카드뮴 색이 발명되지 않았다면 19세기 이후 미술은 어떤 모습을 하고 있었을까? 인상파 화가들은 이제껏 볼 수 없었던 밝고 선명하며 불투명한 1차색에 열렬히 환호했고, 주변을 활기 넘치는 색채 가득한 세계로 표현할 수 있었다.

카드뮴의 이름은 카드뮴이 추출된 아연석의 옛날 라틴어 이름 '카드미아cadmia'에서 나왔다. 크롬산납보다 훨씬 안정적인 카드뮴은 밑색을 거의 완벽히 덮으며, 내광성이 높고, 과거에 존재하던 어떤 색보다 밝기가 강하다.

카드뮴 옐로의 주성분은 황화카드뮴이다. 1817년에 발명됐지만 황화카드뮴 광석의 희소성으로 인해 1840년부터 안료의 상업적인 생산이 시작됐다. 제조 과정에서 생산된 알갱이의 크기에 따라 레몬 옐로부터 진한 1차색 노랑, 짙은 주황까지 여러 색상을 만들 수 있다.

카드뮴 레드는 황화카드뮴에 셀레늄을 혼합해 만든 색이다. '셀레늄selenium'은 고대 그리스어로 달을 뜻하는 '셀레네selēnē'에서 유래한다. 1910년에 소개된 카드뮴 레드는 옅고 따뜻한 빨강에서 붉은 자주색까지 색 범위가 넓어 시판됨과 동시에 독성이 강한 버밀리언을 빠르게 대체했다.

카드뮴 계열 안료는 여러 산업 분야에서 엄청나게 많이 사용되며 특히 플라스틱의 착색제로 큰 비중을 차지한다. 다양한 기능과 안정성 때문에 오늘날까지 예술가들에게 굉장히 중요한 안료다.

세룰리안 블루
CERULEAN BLUE

청명한 하늘색 안료.

코발트와 산화주석의 혼합물(코발트주석산염), 세룰리안 블루는 진한 파랑을 뜻하는 라틴어 '케이루레우스caeruleus'가 어원이다. 진한 파랑은 '케이루레엄caeruleum', '케이럼caelum'이라고도 하는데 케이럼은 천국을 의미한다. 프랑스에서는 세룰리안 블루를 천국의 파랑이라는 의미로 '블루 셀레스트bleu céleste'라고 부른다.

고전시대에 케이루레엄은 파란 안료를 칭하는 일반적인 용어였다. 로마 작가인 플리니우스는 케이루레엄의 색이 다양하다고 썼는데, 이는 사실 그때까지 존재했던 이집션 블루를 두고 한 말이다. 한때 '세룰리안'은 천연 아주라이트, 합성 스몰트 등 구리와 산화코발트의 혼합물을 지칭하는 용어였다.

18세기 말 스위스 화학자 알브레히트 호프너Albrecht Höpfner가 세룰리안 블루를 최초로 만들었지만, 이상하게도 사람들에게 주목받지 못했다가 1860년대 재발견되면서 제조법도 약간 향상됐다. 세룰리안 블루는 살짝 녹색을 띠어서 코발트 블루의 빨간 색조가 돋보이는 효과가 있다. 19세기 중반 예술가에게 인기 있었던 현대적인 파란색 안료 중에는 물론 세룰리안 블루도 포함된다. 시판되자마자 인상파 작가들의 여러 작품에 폭넓게 사용됐다. 빛이나 화학물에 반응하지 않아 안정적이며 영구적인 세룰리안 블루는 화가에게 아주 귀중한 안료다.

세룰리안 블루의 주석을 크로뮴으로 바꾸면 녹색에 가까워지는데, 이 색은 코발트 터쿼이즈turquoise라고 한다. 두 안료 모두 현대 예술가에게 매우 중요한 색이다.

망가니즈
MANGANESE

'드디어 대기의 진짜 색을 찾았다. 바로 보라색이다.'

1881년, 클라우드 모네Claude Monet가 단호하게 던진 말이다. 인상파 화가들은 망가니즈 바이올렛을 숭배하다시피 해서 비평가들에게 바이올렛 마니아라는 비난을 받기도 했다.

망가니즈 바이올렛은 1868년에 발견된 이래로 현대 미술에서 중요한 위치를 차지한다. 불투명한 자주색을 띠는 망가니즈 바이올렛은 생산 비용도 저렴해서, 옅은 코발트 바이올렛을 신속히 대체했다. 비록 착색력이 그리 뛰어나진 않지만 광채가 나고 매혹적이다. 인상주의 예술가는 그림자가 검은색이 아니라 물체에 반사된 빛의 보색이라고 여겼는데 망가니즈 바이올렛은 이에 걸맞는 완벽한 색이었다.

망가니즈 블루는 깨끗한 아주르 블루azure blue다. 1907년에 처음 발견됐지만 1930년대 중반에 이르러서야 상업적으로 생산되기 시작했다. 처음엔 시멘트 염료로 판매되다 곧 미술 물감으로서의 가능성도 인정받았지만, 색이 약한 편이어서 주요 물감으로 쓰인 적은 없다. 환경에 유해한 성분을 지니고 있어 1990년대에 생산이 중단됐다.

망가니즈는 다양한 색을 내는 원소고 산화망가니즈는 엄버와 시에나 물감의 필수 성분이다. 산화망가니즈가 함유되지 않으면 색 자체가 나올 수 없다.

망가니즈 블랙은 미네랄 블랙이라고도 하며 천연 연망가니즈석에서 추출할 수 있지만 대개 인공 합성한다. 갈색빛이 나며, 망가니즈가 주성분인 다른 안료들처럼 유화 물감을 건조시키는 역할을 한다.

IX.
A BRAVE NEW WORLD OF COLOUR

색의 멋진 신세계

화성색
MARS COLOURS

흙빛을 띠는 모든 노랑, 주황, 빨강의 주요 성분은 산화철이다.

합성 산화철을 제조하는 방법은 적어도 15세기 말부터 알려졌지만 대량 생산은 19세기 중반부터 시작됐다.

전통적인 제조 방식은 쇳가루를 녹여 염산과 질산의 혼합물인 왕수(아쿠아 레기아aqua regia)에 섞은 뒤 구워 철염을 만들거나, 혼합물에 섞지 않고 바로 녹여 황산철을 만든다.

이렇게 제조된 합성 안료는 18세기 중반부터 화성색이라고 불렸다. 연금술사가 산화철로 만든 인공 안료를 라틴어로 '크로커스 마르티우스crocus martius'라고 명명했는데 이를 직역한 이름이 화성색이다.

18세기에 공업 화학이 발전하면서 희귀했던 원료들이 경제적인 가격에 보급됐고, 섬유 표백제로 황산이 쓰이면서 화성색 안료의 상업적인 생산이 가능할 수 있었다.

현대에는 화성색을 원하는 색상으로 정확히 설계할 수 있다. 가장 순도가 높고 우수한 산화철은 철염 용액을 석출하고 가수분해해서 제조한다. 색상과 착색력은 수화 작용, 입자 크기, 망가니즈 같은 첨가제에 영향을 받는다.

지금의 산화철 안료는 제조 과정에서 정밀한 통제가 가능해 순도가 높고, 입자 크기가 작으며, 착색이 잘 된다. 천연 오커보다 훨씬 불투명하다.

징크 화이트, 아연백
ZINC WHITE

리드 화이트의 무독성 대체 안료.

예술가의 물감뿐 아니라 각종 산업에서 색소와 착색제로 광범위하게 쓰이는 유일한 흰색 안료였던 리드 화이트는 아주 많은 양이 생산되었는데, 18세기 말 리드 화이트가 가진 위험성이 심각한 문제로 떠올랐다.

징크 화이트의 현대적 생산 방식은 '프랑스식 공정'이라고 알려졌는데, 1884년에 안료가 완성되자마자 빠르게 도입됐다. 징크 화이트는 독성이 적어서 리드 화이트보다 우수했고 생산 비용도 적게 들었다.

고대 그리스인이 아연(징크)의 존재에 대해 잘 알고 있었다는 사실은 농축된 산화아연의 솜털 같은 매장물을 관찰한 기록이 남아 있다는 것으로 알 수 있다. 10세기경 처음으로 인도와 중국에서 아연을 분리했는데, 나중에 이 분리법은 페르시아로 건너갔다. 페르시아에서는 아연 광석이 녹을 때 흰 증기처럼 보인다고 해 '연기'란 뜻의 '투티야 tutiya'라고 불렀다. 18세기에 아연은 보편적으로 사용되는 이름이 없어 '투타네고 tutanego'라고 불렸고, 산화아연은 '투티 tutty'라고 칭해졌다.

징크 화이트는 중세부터 '아연의 꽃'이라고 불렸지만 물감으로 거의 사용되지 않다가 1834년 '차이니즈 화이트'란 수채화 물감으로 처음 소개됐다.

채색 물감으로서 징크 화이트는 리드 화이트에 비해 차갑고 밋밋하며 타이타늄 화이트처럼 불투명도가 높지 않다. 하지만 혼합해서 사용할 경우 색에 미치는 영향이 적어 혼합용 흰색으로 자주 추천된다.

타이타늄 화이트
TITANIUM WHITE

가장 밝은 흰색은 얄궂게도 검은 광물에서 나온다.

짙은 회색의 타이타늄철석에는 타이타늄과 철이 풍부하다. 1791년, 타이타늄이 발견되면서 안료로서 사용이 가능한지 연구되기 시작했다. 19세기 말, 불투명도와 유약에 대한 내산성을 높여 초기의 합성 이산화타이타늄이 탄생했다.

자연적으로 발생한 타이타늄은 철의 함유량이 지나치게 많아 안료로 쓰이지 못했는데, 1920년대에 타이타늄을 철과 분리하는 방법이 개발됐다. 먼저 황산으로 황산염 용액을 만들어 가수분해하면 수화된 산화타이타늄의 흰색 침전물이 생성된다. 이것을 용광로에 넣고 구우면 흰색 안료가 만들어진다.

새로운 흰색 안료인 타이타늄 화이트는 시장에서 서서히 받아들여 졌는데, 리드 화이트에 비해 가격이 비쌀뿐더러 소량만 생산돼서 물감 제조회사에서 취급을 꺼렸기 때문이다. 그러나 1920년대 납이 주성분인 유독한 안료의 사용이 법으로 금지되면서 타이타늄 화이트는 대중적으로 보급되기 시작했다

요즘에는 염화물 공정으로 산화타이타늄을 제조한다. 무독성이라 쓰기 안전하고 색을 덮는 은폐력이 흰색 중 가장 훌륭하다. 내광성도 우수해 현대 미술에 빠질 수 없는 안료이며 페인트, 플라스틱, 인쇄 잉크 등 다양한 분야에 사용된다. 타이타늄 화이트는 역사상 가장 널리 쓰이는 안료다.

현대의 합성 화학

SYNTHETIC CHEMISTRY OF THE
MODERN WORLD

대규모의 상업적 산업은 항상 색의 혁신을 이끌었다. 산업 혁명 때 이루어진 직물의 염료에 대한 화학적 연구는 물감 색의 종류를 빠르게 증가시켰다.

1856년 윌리엄 퍼킨William Perkino이 우연히 합성 모브mauve를 발명한 후, 화학자들은 야심차게 색의 화학 구조를 연구하고 분석했다. 특히 석탄에서 추출한 가스에 두껍게 형성되는 검은 잔여물인 콜타르에 관심을 두었다. 콜타르는 탄화수소(탄소와 수소의 유기화합물)인데, 다른 원소와 화합시켜 새로운 합성 안료를 만드는 데 적극 이용했다.

가장 최초의 유기 합성 안료는 1884년 특허를 받은 타트라진 옐로tartrazine yellow다. 아조 옐로azo yellow 염료로 만들었으며 지금까지 채색 물감으로 사용된다. 곧 알리드 옐로arylide yellow를 포함해 엄청나게 다양한 새로운 아조 염료와 안료가 소개됐으며 맑고 밝은 옐로에서 레몬 옐로와 따뜻한 주황색까지 만들 수 있었다. 알리드 계열 색은 1925년부터 공식적으로 판매됐지만 2차 세계 대전 후에서야 카드뮴 옐로의 대체 안료로 널리 사용되기 시작했다.

유기 합성 안료는 대부분 프탈로시아닌phthalocyanine, 퀴나크리돈quinacridone, 나프톨naphthol, 페릴렌perylene, 안트라퀴논anthraquinone, 디옥사진dioxazine, 피롤pyrrole 같은 다환식 색이다. 안료의 이름이 낯설 수도 있으나 채색에 아주 많이 사용된다. 이런 화학적 명칭 대신 모나스트랄Monastral, 한자Hansa 등의 상표 이름이나 특성을 묘사한 '퍼머넌트permanent(영구적)' 같은 단어가 물감 이름으로 자주 쓰인다. 또 전통 안료의 이름으로 설명될 때도 많은데, 예를 들어 카드뮴 옐로의 '휴hue(색상)'는 아조 옐로 안료로 만들어진다.

20세기 초에 등장한 '프탈로(또는 탈로thalo)'라고 불리는 프탈로시아닌은 '진짜' 안료로 인정받은 최초의 유기 물감이다. 이전의 모든 안료는 꼭두서니나 연지벌레 같은 유기 원료로 만들었으며 불용성 안료로 전환되기 전에 염료나 레이크 안료로 먼저 사용됐다.

프탈로 안료는 착색력이 매우 좋고 오래가며 내화학성이 강해 파란색과 녹색 안료가 사용되는 모든 시장을 빠른 시간 내 점령했다. 채도와 순도 또한 높아 예술가들에게 굉장히 중요한 물감으로 자리 잡았다. 프탈로 블루는 초록과 빨강을 띠지 않는 순수한 파란색에 가까우며, 프탈로 그린은 짙고 선명하며 차가운 진녹색이다.

황적색부터 보라색까지 제조 가능한 퀴나크리돈quinacridone 역시 중요한 합성 안료다. 1896년 퀴나크리돈의 구조에 대한 단서가 처음 발견됐지만 1935년이 돼서야 합성됐고, 상업 공정으로 생산되기까지 20년이 넘게 걸려 1958년에야 마침내 가능해졌다. 퀴나크리돈의 깨끗하고 반투명한 색은 글레이징에 완벽하고, 순수한 혼합색을 만들 수 있어 지난 50년간 예술가의 물감으로 사랑받았다.

투명한 천연 안료는 실체색으로 쓰는 데 한계가 있었으나, 최근에는 불투명도가 높은 안료로 새로 개발되고 있다. 2000년에 새빨간 페라리로 처음 선을 보인 페라리 레드Ferrari red는 피롤 레드pyrrole red라고도 불린다. 1974년에 처음 합성됐으며 주성분은 유기화합물 디케토피롤로피롤diketo-pyrrolo-pyrrole(DPP)이다. 피롤 레드와 피롤 오렌지는 불투명하고, 내광성이 뛰어나며, 순도가 높고, 독성이 없어 예술가의 물감으로 최상의 품질을 가지고 있다.

점점 범위를 넓혀 가는 유기 합성 안료는 훌륭한 색에 대한 수요를 충족시키고 한계를 극복하면서 계속 성장하고 있다.

X.
THE SCIENCE
OF MODERN
COLOUR

현대 색 과학

플루오레센스, 형광
FLUORESCENCE

형광은 에너지다!

형광 안료에 빛을 비춰 빛의 광자 에너지를 흡수시키면 분자 속의 전자가 자극된다. 이렇게 자극된 전자가 에너지를 잃으면서 흡수된 광자를 내뿜는데, 이게 바로 우리가 보는 형광이다.

형광색은 전통적인 색보다 많은 양의 가시 스펙트럼과 낮은 파동을 사용하기 때문에 훨씬 더 강렬한 색으로 지각된다. 전통 안료는 색을 최대 90퍼센트 반사할 수 있으나 형광 안료는 세 배나 더 반사할 수 있다.

자연에서는 루비와 에메랄드에서 형광색을 볼 수 있으며 상어, 갯가재, 양서류, 앵무새 등 많은 동물이 생체 형광을 갖고 있다.

대부분의 형광은 자외선에서만 발생하고 눈에 보이지 않는 자외선 파동이 사라지는 즉시 형광빛도 사라진다. 그러나 1940년, 미국의 스위처Switzer 형제가 햇빛에도 빛나는 형광 안료를 발명하고 '데이-글로day-glo'라고 이름 짓는다. 이 안료는 태양에서 받은 가시광선만으로도 순수하게 발광한다. 2차 세계 대전 때 눈에 잘 띄는 흔적을 만들거나 신호를 보내는 데 대량으로 사용했고, 나중에는 안전 장비와 광고, 포장에도 도입됐다.

형광 안료는 예술에도 사용된다. 1960년대의 환각적인 그림들은 고온 발광하는 형광색을 그림에 사용해 현실이 아닌 것 같은 세계를 구축했다. 일시적이고 금방 변색되긴 하지만, 형광색의 독특한 성질은 지금도 예술가를 매혹시킨다.

포스포레센스, 인광
PHOSPHORESCENCE

포스퍼러스(인)는 '빛의 전달자'를 의미한다.

아이의 어두운 방 천장에서 빛나는 별. 이는 어둠에서 빛을 내는 인광 안료로 빛 에너지를 흡수해 인광체 분자가 자극되어 발광하는 것이다. 빛을 주는 에너지원이 사라지면 빛나지 않는 기존의 형광 안료와 달리 인광 안료는 잠시 동안 더 빛을 방출한다.

인(화학원소)은 영어로 '포스퍼러스phosphorus'이며 고대 그리스인이 금성에게 붙인 이름이다. 새벽하늘에 금성이 나타나면 일출이 곧 시작된다는 걸 의미했다. 중세에 '포스퍼phosphor(인광)'는 빛에 노출된 후 어둠에서 빛나는 물질을 가리키는 용어로 사용됐다.

처음 상업적으로 개발된 야광 안료는 1908년에 발명된 방사선 발광 안료다. 어둠 속에서 시계와 나침반을 볼 수 있도록 인광 물감에 쓰였지만, 방사능 물질인 라듐이 배출돼 위험성이 심각했다. 그 위험성으로 인해 인광 안료 공장에서 일하는 노동자들이 방사능에 중독되면서 결국 인광 안료로 만드는 물감은 퇴출됐다.

1930년대, 인광 안료의 주화학성분이 라듐에서 황화아연으로 바뀌었는데, 황화아연은 안전했지만 빛을 방출하는 시간이 매우 짧아 여러 시간 계속 빛을 낼 수 있는 알루민산스트론튬으로 다시 대체됐다.

여러 분야의 핵심 기술이 인광을 기초로 개발됐는데, 안전표지, 지폐, 장난감, 물감이 그렇다. 인광성 빛은 형광 안료처럼 금세 사라지진 않지만, 십 년 넘게 빛을 흡수하고 방출하다보면 기능이 점점 약화된다.

인망 블루

YInMn BLUE

화학 원소 이트륨, 인듐, 망가니즈의 앞 글자를 따서 지은 이름.

프러시안 블루처럼 인망 블루도 우연히 만들어진 안료다. 2009년, 화학자 마스 서브라마니안Mas Subramanian이 오레곤주 대학 학생들과 전자 장치에 쓸 신소재를 연구하던 중 한 대학원생이 열을 가하면 선명한 파란색이 되는 화합물을 발견했다. 이를 두고 서브라마니안은 '행운은 기민한 사고를 가진 사람에게 온다.'라고 말했는데, 1854년 프랑스 화학자 루이 파스퇴르Louis Pasteur가 다음처럼 비슷한 말을 한 적이 있다. '관찰을 할 때 기회는 준비된 자에게만 온다.' 2016년, 인망 블루의 생산이 준비 중이라고 발표됐다.

인망 블루는 원료가 귀하고 비싸지만, 내구성이 있고 안전하며 생산하기 쉽다. 낮은 열전도율 때문에 열전도율을 감소시키는 지붕 착색제로 상용화하는 방향이 제시되고 있다. 19~20세기에 등장한 새로운 안료들이 그랬던 것처럼 산업용으로 개발된 색은 이후에 예술가의 팔레트에도 사용될 것이다.

인망 블루의 화학적 구조를 바꿔 다양한 색이 소개될 수 있을 것처럼 보인다. 인듐을 아연과 타이타늄으로 바꾸면 보라색 안료가 생성되고, 또 철을 추가하면 노랑과 주황이, 구리를 추가하면 녹색이 나온다.

밴타블랙
VANTABLACK

지금까지 발명된 안료 중 가장 독특한 안료.

표면에 무수한 수직의 탄소 튜브를 배양시켜 만든 밴타블랙은 지구 상 가장 검은 물질이다. 밴타블랙은 '수직으로 정렬된 나노 튜브 배열Vertically Aligned NanoTube Arrays'의 두문자어다. 화학적 진공증착 공정을 거친 듯 보이는 밴타블랙은 가시광선을 99.96%까지 흡수한다.

밴타블랙은 다른 안료처럼 빛을 반사하지 않고 흡수하는데, 빛이 밴타블랙에 닿으면 일정 간격으로 배치된 나노 튜브 사이에 갇혀 굴절하다가 결국에는 거의 다 흡수된다. 코팅에 약간의 빛이 반사되기는 하는데, 빛 입자가 튜브 맨 위에 부딪혀 생기는 현상이다.

평면에서는 믿을 수 없을 정도로 시커먼 검정으로 보이고, 삼차원 물체에 적용되면 물체의 윤곽이 느껴지지 않아 완벽한 이차원적 형태로 보인다.

나노 튜브는 굉장히 작다. 밴타블랙의 99%는 아무것도 없는 빈 공간이지만, 1평방 센티미터에 약 10억 나노 튜브가 담겨 있다. 아주 정교해서 만지는 즉시 코팅이 손상되는데, 닿는 무게에 견디지 못하고 나노 튜브가 붕괴되는 것이다.

벤타블랙은 물리적인 접촉으로 표면이 손상되지 않으면서, 과학적으로 응용될 수 있는 분야에서 개발되고 있다. 우주 망원경에 사용되면 관측을 방해하는 불필요한 미광을 흡수할 것이다.

손상되기 쉬운 고유의 성질 탓에 예술가의 물감으로 쓰일 수는 없을 것 같지만, 색의 역사가 보여 준 것처럼 혁신적인 기술이 등장해 언젠가는 다양한 분야에 활용될 수 있을지도 모른다.

강렬한 색 만들기
: 물감 만드는 과정

MAKING
COLOUR VISCERAL
: HOW PAINT
IS MADE

지금까지 전통적, 현대적 안료의 역사와 유래에 대해 알아봤지만, 사실 안료는 원래 형태로는 거의 쓰이지 않는다. 색으로 사용하려면 고착제로 안료의 무수한 입자를 서로 부착시켜야 한다. 이것이 물감을 만드는 데 있어 핵심 과정이다.

역사상 사람들은 매혹적이고 아름다운 이미지를 오래 간직하기 위해 영구적으로 색을 표면에 '고정'하는 방법을 연구해왔다. 신석기시대 동굴 벽화에 안료를 고착한 일은 동굴 벽에 함유된 이산화규소와 석회가 안료를 단단하게 붙잡아 오래 유지될 수 있었던 것인데, 이는 아마 우연이었을 것이다. 그때부터 인류는 자연에서 안료를 잡아 주는 여러 종류의 끈적이는 접착제를 찾아 썼다. 예술가들은 이런 최초의 고착제를 아직도 일부 사용한다. 북아프리카 아카시아나무의 수용성 수액, 아라비아검은 수채화 물감에 들어가며, 벌집에서 모아 정제시킨 밀랍은 납화(녹은 왁스) 물감에 쓰인다.

안료를 여러 고착제와 혼합하면 다양한 곳에 사용할 수 있다. 페인트, 플라스틱, 필기용 잉크, 자동차 코팅, 종이에 쓸 수 있는데 이 중 예술가들이 쓰는 전문가용 물감을 만드는 것이 내가 하는 일이다.

나는 숙련된 물감제조공으로, 안료를 린시드유, 호두유, 포피유, 홍화유 같은 건성유에 분산시켜 유화 물감을 만든다. 린시드유는 단연 가장 중요하고 많이 쓰는 건성유다. 건성유가 산소를 흡수하면 액체가 굳어 영구적인 코팅이 된다. 아주 적은 양의 기름에도 안료가 굳으므로 수채화나 아크릴 물감보다 유화 물감에 훨씬 더 많은 안료가 함유돼 있다. 유화 물감은 예술가에게 물리적인 느낌을 선사하는데, 유화 작업은 말 그대로 뻑뻑한 색 반죽을 붓으로 휘젓는 행위다.

그래서 어떻게 물감을 만드냐고? 물감을 최초로 만들 때의 첫 임무는 고품질의 린시드유를 찾는 것이다. 전세계 공급자에게서 받아 온 여러 개의 린시드유를 실험했는데, 우리가 원하는 건 자연적인 불순물이 없는 깨끗한 담황색 기름이었다. 또 건조가 잘 돼야 했고, 시간이 지나면서도 누렇게 변하지 않는 린시드유가 필요했다. 실험 끝에 네덜란드와 독일에서 만든 아주 밝고 선명한 기름을 선택했다.

다음에는 안료를 골라야 했는데 안료 제조회사가 너무 많아 선택이 거의 불가능했다. 내광성은 가능한 높아야 했고, 화학적으로 안정되면서도 예술가를 매혹시킬 색 품질을 지니고 있어야 했다. 많은 안료가 보다 크고 영리적인 산업을 위해 생산되는 공업에 활용되기 위한

조건만을 충족하고 있었다.

안료를 선택하기 위해 우리는 긴 시간 조사를 했다. 관심 있는 색을 골라 안료의 화학적 구조를 연구해 예술가용 물감으로서 적합한지 평가한 뒤, 샘플을 요청해 실험실에 검증을 맡겼다. 안료가 고착제와 섞였을 때 그 색을 잃지 않기를 매번 바랐다.

물감을 만들 준비가 되면 린시드유를 튼튼한 60L 스테인리스 통에 담는다. 우리 회사의 제조 장비와 작업대는 모두 스테인리스다. 새로 색을 만들 때마다 구석구석 깨끗이 세척해 색의 순도가 오염되는 것을 방지한다.

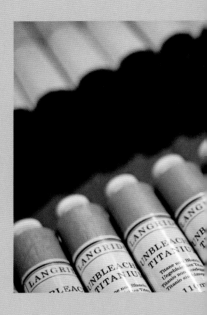

스테아르산염은 왁스 같은 물질인데, 물감의 습윤과 안정성에 중요한 역할을 한다. 스테아르산염의 중량을 재서 기름에 추가한 뒤, 통을 믹서기에 넣고 고정시킨 다음 모터를 천천히 돌려 믹서기의 날이 스테아르산염과 기름을 휘젓게 한다.

이제는 스테인리스 통을 하나 더 꺼내 전자저울에 놓고 안료를 준비한다. 오랜 세월이 흘렀지만 가공되지 않은 안료의 뚜껑을 열어 순수한 색을 보면, 우습게도 아직까지 숨이 멎을 만큼 놀란다. 안료를 덜어 무게를 잰 다음 기름에 조금씩 넣고 섞는데, 꼭 소량으로 천천히 섞어야 한다. 안료를 한꺼번에 다 넣으면 혼합이 되질 않는다. 액체 기름은 색 입자를 부드럽게 만드는데, 안료의 물리적인 형태는 이런 윤활제가 없으면 서로를 끌어당겨 혼합할 때 엄청난 저항력이 생긴다. 자칫하면 믹서기의 값비싼 날이 부러질 수 있는데, 나 역시 초기에 이런 일을 한 번 겪은 적이 있다.

다음은 믹서기에 반죽을 넣고 느린 속도로 부드럽게 섞는다. 모터 움직이는 소리와 함께 믹서기 날이 혼합물을 체계적으로 획휙 젓는 소리가 듣기 좋다. 건조한 안료가 미끄러운 기름에 점차 섞이면서 팽팽했던 반죽이 거대한 통에 담긴 선명한 색의 버터처럼 변한다.

이 과정은 길게는 4시간까지 걸릴 수 있는데, 그럼에도 아직 끝난 게 아니다. 안료를 자세히 보면 코팅되지 않은 입자가 서로 엉켜 붙어 있다. 이제 삼본롤밀을 사용할 때다.

삼본롤밀은 물감을 만드는 데 가장 중요한 역할을 한다. 기본적으로 수평으로 놓인 세 개의 화강암 롤러가 각각 다른 속도로 움직이며 방향을 바꾸며 회전한다. 제빵용 칼baker's blade로 믹서기 통에 들어 있

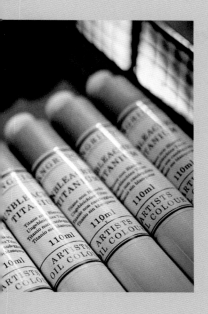

는 반죽을 긁어 호퍼hopper(깔대기 모양의 통)에 떨어뜨린다. 호퍼 안의 덩어리가 롤러 위로 떨어지면서 발생하는 '철썩' 소리를 좋아한다. 반죽은 롤러 사이의 작은 틈 사이에서 계속 돌고 돌아 밀리면서 얇아진다. 한 번 돌아갈 때마다 롤러의 간격은 좁아지며 더 힘차게 안료 입자를 분리시킨다. 파스타 만드는 기계에도 롤러가 두 개 달려 있는데 이 기계에 밀가루 반죽이 왔다갔다하는 것과 비슷하다. 우리가 쓰는 삼본롤밀은 사실 강력한 파스타 기계같다. 단, 파스타 기계와는 달리 두 개가 아닌 세 개의 롤러가 있다는 차이가 있다. 처음부터 롤러 간격을 최대한 좁혀 파스타 반죽을 돌릴 수 없는 것처럼 안료 반죽도 삼본롤밀 롤러에 여러 번 돌려야 한다. 징크 화이트같이 부드러운 안료는 세 번만 회전시키면 되지만 합성 안료는 입자를 서로 떨어뜨리기가 쉽지 않아서 아홉 번까지 돌리기도 한다. 합성 안료의 작은 입자와 독특한 형태는 분산 과정을 매우 어렵게 한다.

물감 제조업자는 삼본롤밀에서 일어날 수 있는 예상 밖의 변화에 늘 주의를 기울여야 한다. 안료 입자의 마찰로 롤러가 뜨거워지면서 롤러 간격이 바뀐다거나, 주변 온도가 변하면서 기름의 유동성에 영향을 주는 일이 그렇다. 또 기계에 안료를 새로 돌릴 때마다 안료는 다르게 반응한다. 이런 현상은 흙빛을 띠는 천연 어스 컬러 안료에서 많이 발생하는데, 안료를 파온 땅의 광물 구조가 각각 다르기 때문이다.

삼본롤밀 작업이 끝나면 물감이 거의 완성 단계에 이른 것이므로 샘플로 품질을 검사한다. 전통적으로 안료의 품질을 확인할 때는 엄지손톱 두 개로 물감을 문지른다. 간단하지만 혼합되지 않은 안료의 껄끄러움을 확실하게 느낄 수 있는 아주 좋은 방법이다. 최근 우리는 정확하게 설계된 스테인리스 측정기로 분산된 정도를 검사한다.

물감의 완성을 승인하기 전에 아직 해야 할 과정이 남았다. 물감 카드 두 개에 방금 완성한 물감을 아주 얇게 칠하여, 한 개에는 순색의 물감을 칠하고 다른 카드에는 타이타늄 화이트를 일정 양 섞어 칠한다. 그리고 예전에 만들었던 카드를 옆에 두고 과거에 생산한 모든 색과 동일한 색채, 착색력, 색조, 바탕빛을 가지고 있는지 확인한다.

이런 확인을 거친 물감만이 포장에 들어간다. 알루미늄 튜브에 물감을 넣어 접어서 밀봉하고 상표에 색의 스와치를 칠해 튜브에 각각 붙인 뒤, 상자에 담아 전세계의 작업실로 보낸다.

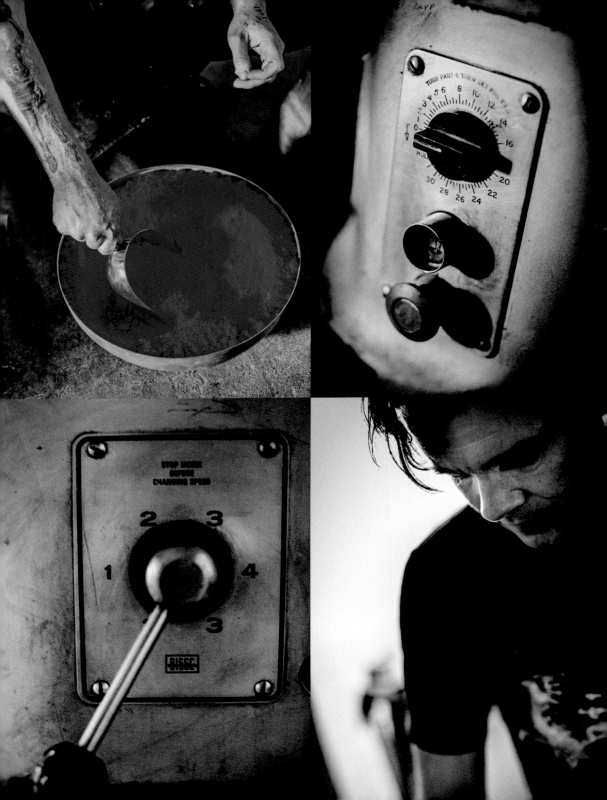

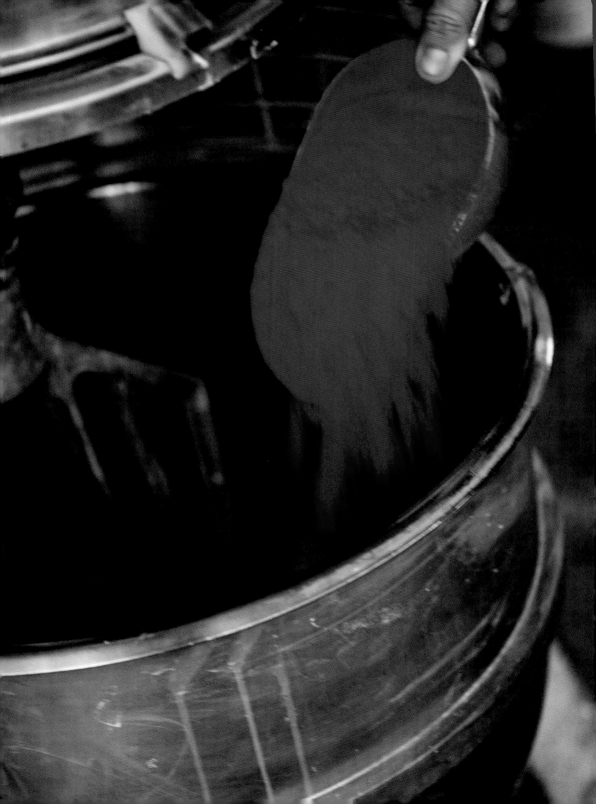

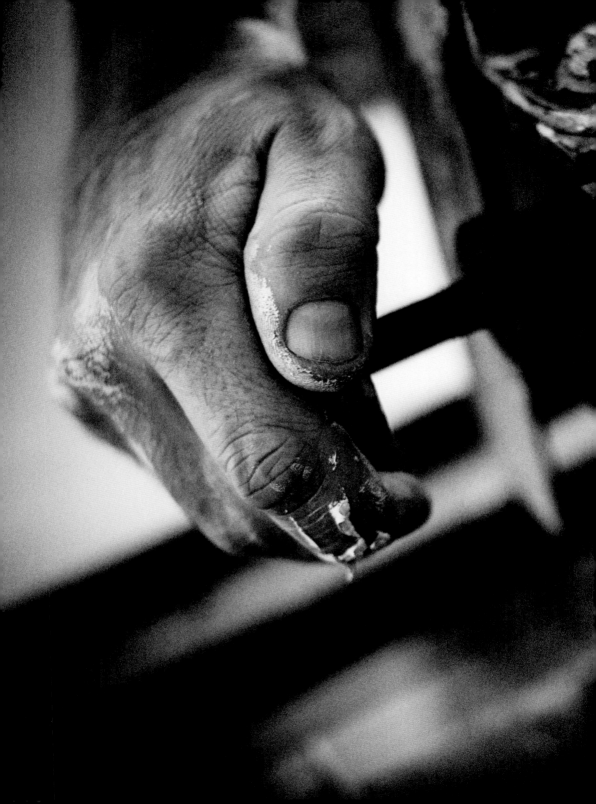

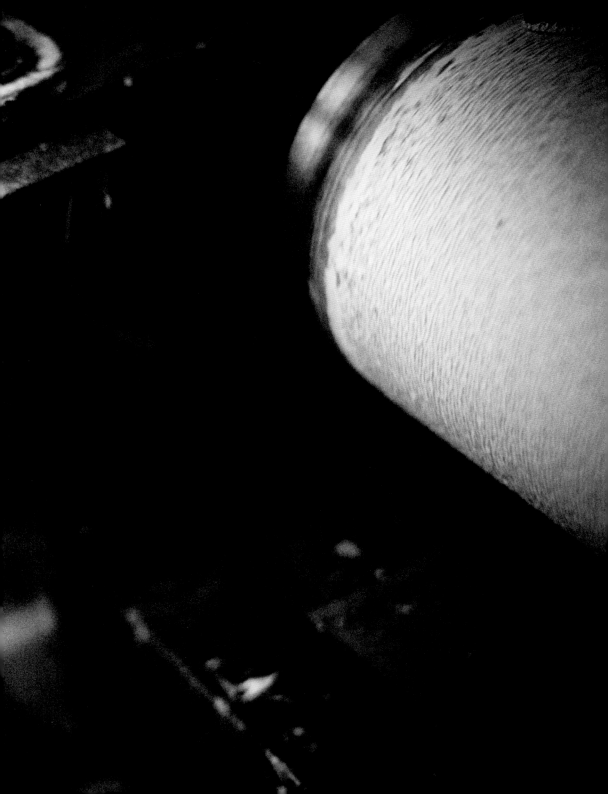

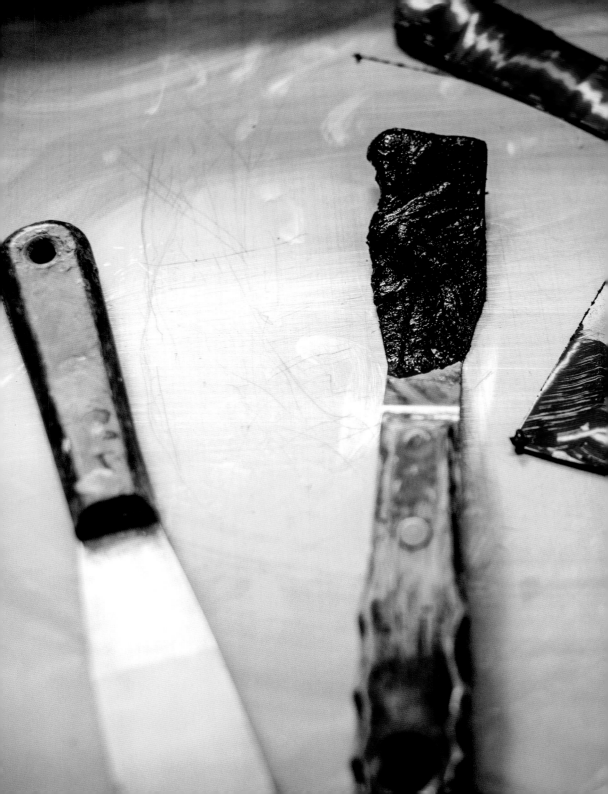

안료 제조법
MANUFACTURING PIGMENTS

여기에는 예술가용 안료를 만들기 위한 제조법이 실려 있다. 최상의 품질을 얻으려면 제조법에 따라 여러 번 안료를 만들어봐야 한다. 직접 안료를 만들어 보고 싶다면 항상 제일 좋은 등급의 원료를 구입하라. 성공적인 결과를 얻을 수 있을 것이다.

납판	0.8mm 두께
식초(산도 20%)	800ml
설탕	500g
이스트 가루	15g

우묵한 그릇 5개에 식초를 같은 양으로 부어 뚜껑이 있는 큰 통에 넣는다. 나중에 넣을 작은 양동이가 들어갈 공간은 남겨 놓는다.

납판을 5장(29cm x 30cm)으로 자른다. 양면을 씻고 미네랄 스피릿으로 기름기를 제거한다. 세로로 느슨하게 말아 납판이 들어갈 만한 기다란 통에 넣는다.

식초를 넣은 그릇 위에 기다란 통을 올려놓는다. 식초에 직접 닿게 해서는 안 되며 증기만 닿게 한다.

다음에는 이산화탄소가 생성되는 용액을 만든다. 작은 양동이에 설탕과 뜨거운 물(약 45℃) 1.5L를 섞고 천천히 저어 녹인다. 그리고 작은 컵에 이스트를 담아 뜨거운 물을 조금 넣고 녹인 뒤 설탕을 녹인 양동이에 부어 섞는다. 양동이를 조심스럽게 들어 큰 통에 넣고 뚜껑을 닫아 따뜻한 곳에 두어 증기가 더 나오게 한다.

1시간이 지나면 이스트와 설탕을 섞은 액체에 거품이 생겼는지 확인한다. 거품이 바로 이산화탄소다. 식초 증기에 납이 반응해 아세트산납이 되고, 이산화탄소는 아세트산납을 기본 탄산납으로 만든다. 뚜껑을 너무 자주 열면 냄새가 나가 화학적 반응이 감소되므로 주의한다.

이스트와 설탕을 섞은 용액을 7일마다 교체해 주고 한 달에 한 번 식초를 다시 채운다. 리드 화이트로 완전히 바뀌는 데 세 달이 소요된다. 리드 화이트는 매우 유독하므로 장갑과 마스크를 착용한 뒤, 납판을 으깨 물에 씻어 불순물을 제거한다. 안료를 거름망에 걸러 외풍이 없는 따뜻한 실내에 두고 건조시킨다. 마지막으로 막자와 막자사발로 빻아 고운 가루로 만든다.

납은 위험한 독성 물질이라 매우 조심해서 다뤄야 한다! 보호 장갑과 미립자를 걸러 주는 마스크를 항상 착용하라. 모든 재료를 아이와 동물이 닿을 수 없는 안전한 장소에 보관한다.

리드 화이트 LEAD WHITE

안료 제조법

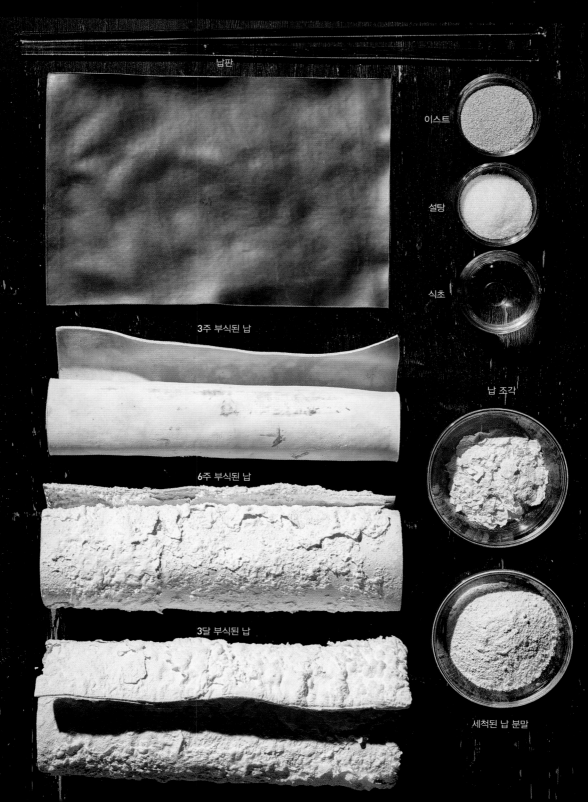

납판

이스트

설탕

식초

3주 부식된 납

납 조각

6주 부식된 납

3달 부식된 납

세척된 납 분말

연지벌레	100g
명반	200g
타타르 크림	10g
소다회	170g

카민 레이크를 만들려면 연지벌레에서 용해성 염료를 추출해 불용해성 안료로 만들어야 한다. 먼저 막자와 막자사발로 연지벌레를 곱게 가루로 빻는다.

1.6L의 물을 끓여 연지벌레 가루를 넣고 1시간 동안 약하게 끓인다. 끓인 액체를 종이 필터에 걸러 6L 내열 용기에 담는다.

다음, 1.6L의 뜨거운 물에 명반과 타타르 크림을 녹인다. 이 뜨거운 용액을 연지벌레 가루를 끓인 액체가 담긴 6L 용기에 붓고 저어 잘 섞는다.

다시 뜨거운 물 1.6L를 준비해 이번엔 소다회를 용해시켜 두 용액을 섞은 용기에 천천히 붓는다. 거품이 바로 생길 것이다. 잘 저어 섞으면 더 많은 화학 반응이 일어난다.

혼합한 용액을 하룻밤 두어 안료에 침전물이 생기게 한다. 사이펀(액체를 옮길 때 쓰는 U자 모양의 관*역주)을 이용해 침전물 위에 생긴 빨간 물을 5mm만 남기고 빼낸다. 그리고 2L의 차가운 물을 추가해 잘 섞고 하룻밤 둔 다음 다시 똑같은 방법으로 착색된 물을 빼낸다. 침전된 안료 위로 깨끗한 물이 생길 때까지 과정을 반복한다.

안료를 필터에 걸러 외풍이 없는 따뜻한 곳에 건조시키고, 막자와 막자사발로 곱게 빻는다.

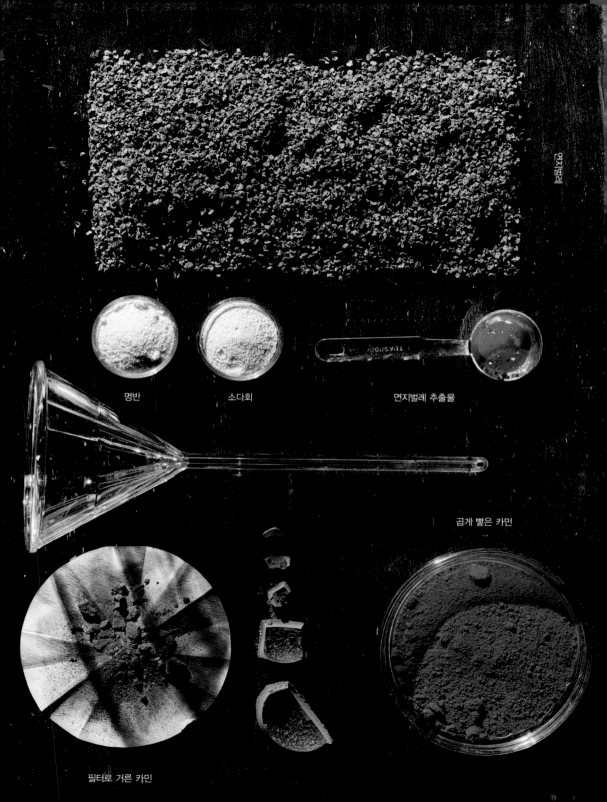

연지벌레

명반　　　소다회　　　연지벌레 추출물

곱게 빻은 카민

필터로 거른 카민

라피스 라줄리(최고 품질)	500g
밀랍	125g
매스틱검gum mastic	125g
로진rosin 덩어리	250g
소다회(탄산나트륨)	300g

가장 선명한 진짜 울트라마린을 만들려면 최대한 순도가 높은 라피스 라줄리가 있어야 한다. 품질이 좋지 못한 광물을 사용하면 연한 회청색 안료가 나온다.

라피스 라줄리를 망치로 잘게 부순 후, 입자가 튀어 나가지 않게 덮개를 가리고, 막자와 막자사발로 곱게 빻는다. 마지막으로 가루를 적셔 유리판에 놓고 글래스 뮬러muller로 으깬다. 가루를 건조시키고 50미크론 체로 거른다.

밀랍과 매스틱검, 로진을 냄비에 넣고 녹여 혼합한다. 여기에 라피스 라줄리 가루를 넣어 완전히 결합할 때까지 저은 다음, 끈적이지 않는 표면에 놓고 균일한 밀도로 반죽한다. 반죽이 완성되면 3일간 그대로 둔다.

가성소다액을 만들 우묵한 큰 그릇 세 개를 준비한다. 그릇마다 4L 물을 부어 40°C로 데우고 소다회 100g을 각각 녹인다. 비닐장갑을 쓰거나 린시드유를 손에 바른 뒤 반죽을 가성소다액에 잠기게 넣고 문지른다. 라피스 라줄리에 함유된 라주라이트는 물을 좋아하는 친수성이 있으며 그 외 성분들은 물과 친화력이 적은 소수성 물질이다. 물 속에서 반죽을 문지르면 라주라이트는 물에 용해되고 불순물만 반죽에 남는다.

2시간 동안 반죽을 문지르면 최고 품질의 파란색 안료가 우려 나온다. 이제 반죽을 깨끗한 가성소다액으로 옮겨 1시간 동안 문지르고, 세 번째 가성소다액으로 옮겨 다시 1시간 문지른다. 이렇게 하면 각 그릇에는 다른 품질의 색이 생긴다. 첫 그릇에는 진한 파랑, 다른 두 그릇에는 채도가 낮은 파랑이 들어 있다.

하룻밤 안료를 가라앉게 두고 투명한 물은 버린 후, 끓는 물에 부어 밀랍의 잔여물을 제거한다. 다시 가라앉게 둔다(최소 3일이 소요되지만 때에 따라 다르다). 물을 따라 버린 다음 건조시킨다.

이 전통적인 제조법으로 최고 품질의 울트라마린 약 20g을 만들 수 있다.

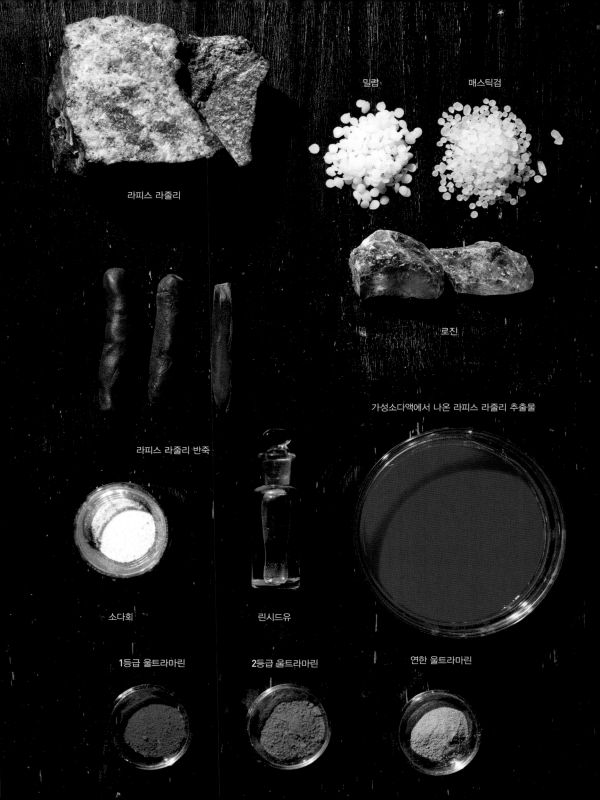

밀랍 매스틱검

라피스 라줄리

로진

가성소다액에서 나온 라피스 라줄리 추출물

라피스 라줄리 반죽

소다회 린시드유

1등급 울트라마린 2등급 울트라마린 연한 울트라마린

꼭두서니 뿌리	300g
탄산칼륨	100g
명반	100g

물 4L에 탄산칼륨을 녹이고 꼭두서니 뿌리를 듬성듬성 넣는다. 그리고 40~45℃로 열을 가하되 과열하지 않는다. 온도에 다다르면 36시간 동안 유지하며 때때로 세게 저어 준다.

다음, 필터백에 걸러 큰 플라스틱 양동이에 옮기고 꼭두서니 뿌리는 제거한다. 필터백을 짜면 꼭두서니에서 나온 침전물로 색이 탁해지므로 짜지 않는다.

명반을 따뜻한 물 2L에 녹여 꼭두서니 염료액에 천천히 섞고 혼합물에 거품이 생길 때까지 계속 젓는다. 따뜻해야(40℃ 가량) 거품이 많이 생긴다. 탁한 액체를 3일간 그대로 두고 하루에 한두 번 저어 거품을 다시 만든다.

신선한 찬물을 가득 붓고 36시간 그대로 둔다. 이렇게 해야 대부분의 안료 침전물이 바닥까지 가라앉는다.

액체의 절반을 버린다. 빨갛긴 해도 안료에 필요하지 않은 용해성 염료가 포함돼 있다. 신선한 차가운 물을 다시 붓고 24시간 그대로 둔 다음, 다시 액체의 4분의 3을 버리고 신선한 물을 채운다. 물이 투명해질 때까지 이 과정을 반복한다. 안료가 완전히 가라앉으려면 최소 8시간이 필요하므로 깨끗한 물을 채우기 전에 이 정도의 시간은 기다려야 한다.

안료를 필터에 걸러 따뜻하고 외풍이 없는 실내에서 건조시킨다. 건조가 다 되면 막자와 막자사발로 곱게 빻는다.

이렇게 알리자린 색소를 추출해 매더 레이크를 만든다. 알리자린 크림슨은 매더 레이크를 가장 많이 개량한 안료다.

꼭두서니 뿌리를 발효시켜 추출한 슈도푸르푸린 색소로 로즈 매더rose madder **를 만들 수 있다.**

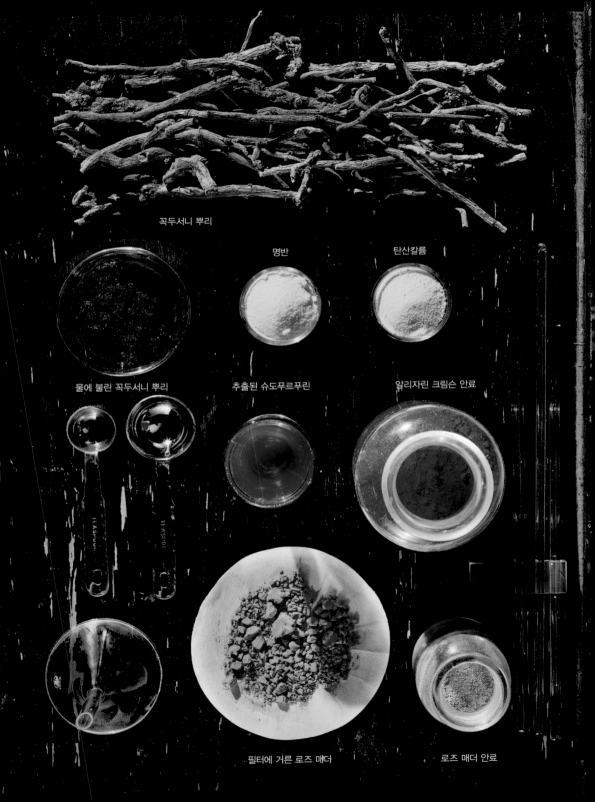

꼭두서니 뿌리

명반

탄산칼륨

물에 불린 꼭두서니 뿌리

추출된 슈도푸르푸린

알리자린 크림슨 안료

필터에 거른 로즈 매더

로즈 매더 안료

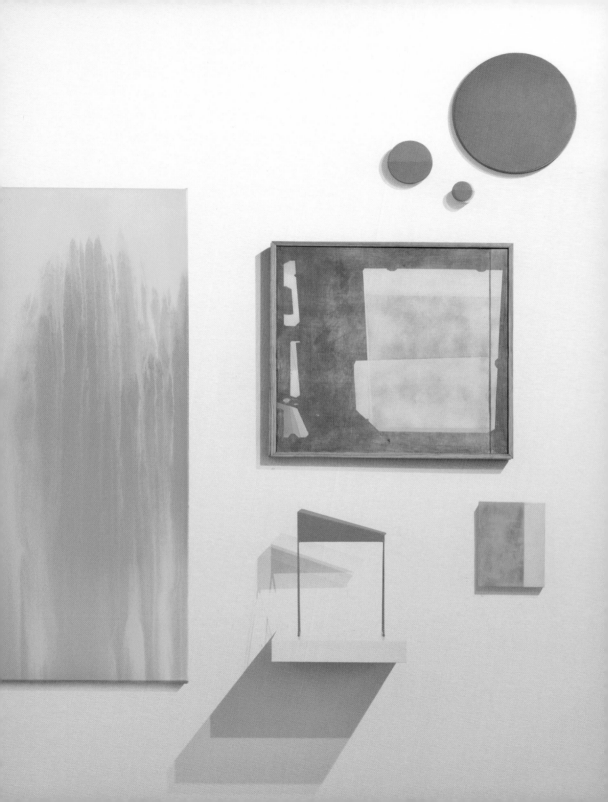

예술가의 색
ARTISTS' COLOUR

안료는 색이 되는 과정을 거쳐 예술에 적용돼, 잠재된 힘이 실현돼야 개체로서 본질적 가치가 부여된다.

이곳에 소개하는 예술가들은 각각의 색이 가지고 있는 아름다움과 훌륭함을 잘 사용하고 있다. 예술 작품에 쓰인 물감, 안료, 염료, 화학적 반응을 보면 색을 발견하는 장엄한 여행이 계속되고 있음을 느낄 수 있을 것이다.

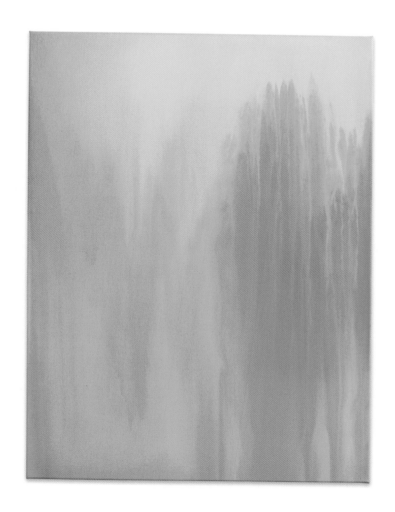

'마젠타는 내가 즐겨 작업하는 풍부하고 아름다운 색이다.'

애쉬 키팅 ASH KEATING
호주

중력 시스템 반응 #38 Gravity System Response #38
린넨에 합성 폴리머
2017

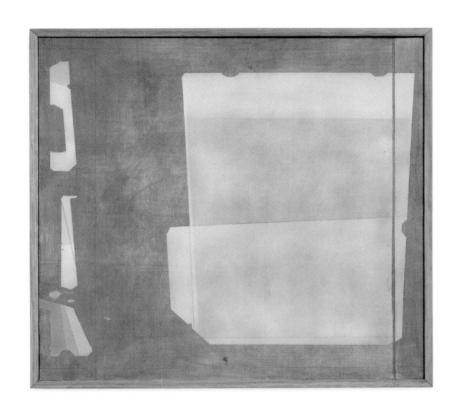

'자주는 그림자의 색이며 그림자에 존재한다.'

이안 웰스 IAN WELLS

호주

실수를 저지르다 *Err*
전통적 젯소에 유화와 아크릴
2017

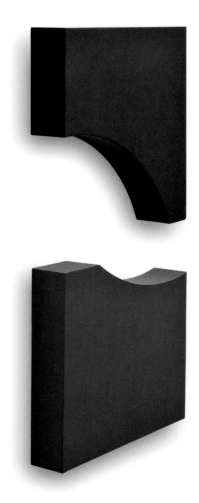

'파랑은 잘 변하는 변덕스러운 색이 절대 아니다. 주요 색이며 많은 색의 근원이 되는 색이다. 우리의 지각 여부와 상관없이 지속적으로 영향을 주며 행사한다.'

<div style="transform: rotate(90deg)">예술가의 색</div>

코니 골드먼 CONNIE GOLDMAN

미국

무제 *Untitled*
나무에 아크릴
2007

190

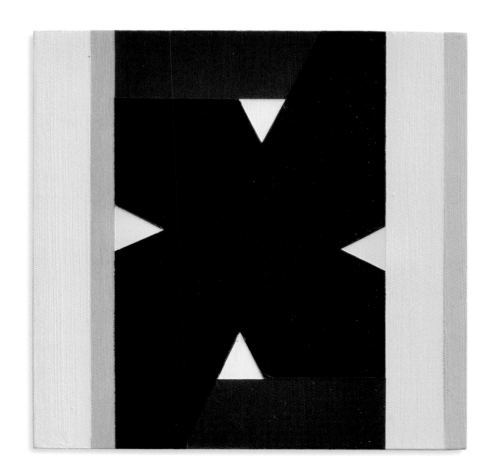

'검정은 굉장하다. 많은 것을 이야기하지 않으며 그저 뒤에 서 있다. 하지만 말을 할 때
는 재치가 있으며 항상 핵심을 말한다.'

돈 보이진 DON VOISINE
미국

3-C
목판에 유화
2014

예술가의 삶

'내 작품은 체계적이며 개념적이다. 나는 형태가 아닌 색으로 양질을 묘사하고 싶다.'

데브라 람세이 DEBRA RAMSAY
미국

13가지 색의 사과 *Apple in 13 Colors*
두라-라 필름에 아크릴
2014

예술가의 삶

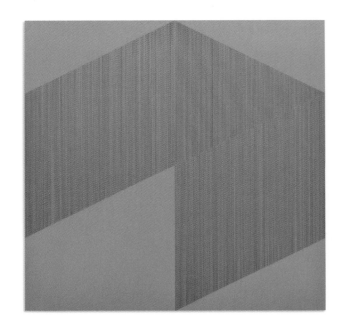

'나는 색을 즉흥적으로 고르는데, 이 연두색에 매력을 느껴 작품 전체에 칠해 색을 살렸다. 약간 독성이 있는 것 같고 특별히 예쁘지 않아 좋다.'

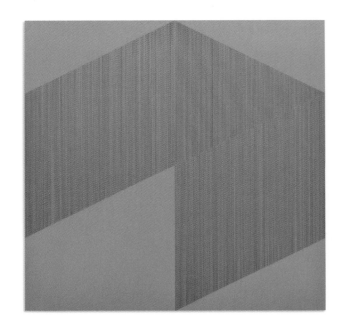

엠마 랭그리지 EMMA LANGRIDGE
호주

두 형태 중 한 개 *One of Two Forms*
알루미늄에 에나멜과 아크릴
2012

'색 관계를 고려해 작업하는 것은 내게 미를 탐구하는 연습과도 같다. 의미에 대해선 생각하지 않는다. 하지만 당신이 물었으니까, "연두색은 봄에 처음 나오는 싹을 환기시킨다."는 어떤가?'

조앤 마테라 JOANNE MATTERA
미국

실크 로드 207 *Silk Road 207*
패널에 납화
2014

'나는 특정 안료가 색에 대한 개념을 다시 생각해 보게 한다고 믿는다. 이 작품에서 나는 비교적 구하기 어려운 안료인 코발트 블루 라이트를 직접 물감으로 만들었다. 성모 마리아의 그림에 전통적으로 묘사되는 파란 베일을 연상시키는 창백하지만 강한 파란 색을 원했다.'

케빈 핀클레어 KEVIN FINKLEA
미국
팔레르모의 잉꼬 *Parakeet for Palermo*
목판에 아크릴
2012

'바탕의 형태를 강조하기 위해 작품을 흰색으로 작업했는데, 흰색 표면에 비친 빛이 다양한 명도를 만드는 결과를 낳았다. 특정 색에 대한 감정적인 반응도 피하고 싶었다.'

리차드 판 데르 아 RICHARD VAN DER AA
뉴질랜드

단순한 형식적 절차 *Mere Formality*
목판에 아크릴
2010

'작품의 구도가 색을 결정한다. 구도로 조용하거나 시끄러운, 아니면 엄숙하거나 엉뚱한 색이 필요한지 알 수 있다. 이 작품에는 강한 카드뮴 레드를 써야 했다.'

루이 블라이톤 LOUISE BLYTON
호주

내 심장이 화산 같을 때 2 *When my heart was volcanic 2*
린넨에 아크릴
2018

'이 분홍색이 아주 마음에 들거나 싫을 것이다. 작품에 꼭 맞는 분홍색, 딱 이 정도가
필요했다.'

아이린 바베리스 IRENE BARBERIS
호주

십자형 *Cross Form*
형광 PVC 아크릴
2016

예술가의 삶

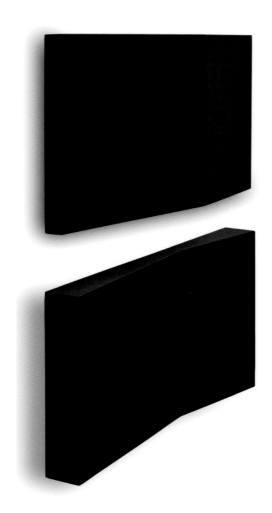

'검정은 색의 부재로 생각될 수 있다. 빛을 흡수하는 성질은 시종일관 형태가 없고 이해
하기 어려운 동시에 깊이와 영원함을 제시하며 강렬하게 시선을 집중시킨다.'

수지 이디언스 SUZIE IDIENS
호주

무제(한 쌍의 검은색) *Untitled (black pair)*
나무에 아크릴
2013

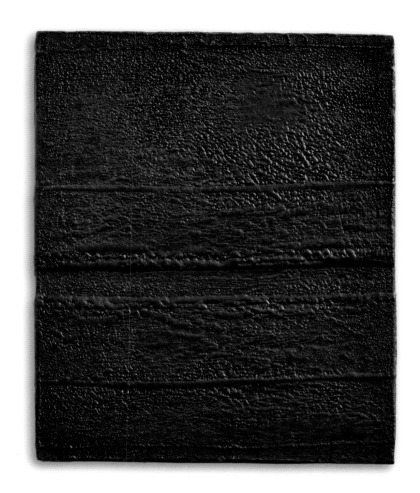

'진짜로 표현이 잘됐을 때, 흑연의 본질은 미스터리를 불러일으키는 것이다. 흑연의 어둡고 우아하며 더러운 은색은 흑연의 순수함이다. 흑연의 이런 특성으로 거부할 수 없는 매력을 가진 납화를 만들었다.'

마이켈란젤로 루소 MICHELANGELO RUSSO
호주

무제 *Untitled*
목재에 납화 왁스
2007

예술가의 삶

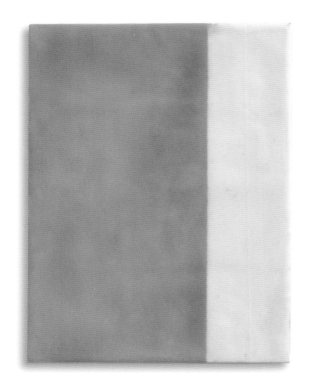

'노랑은 오래전 여름의 어떤 아침을 기억나게 한다. 그날의 약속이 떠오른다. 오늘날 노랑은 향수와 희망의 색이다.'

무니라 나퀴 MUNIRA NAQUI
미국

가을의 보름달 *Harvest Moon*
목판에 납화
2017

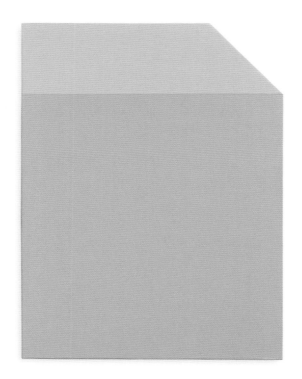

'노랑은 빛, 투명함, 열의 방출을 뜻해서 형태를 주기가 어렵다. 형태로서 노랑은 약간의
레몬즙이며, 부드럽게 발라지는 버터 한 덩어리다.'

브렌트 할라드 BRENT HALLARD
호주

본 옐로 *Bone Yellow*
알루미늄에 아크릴
2012

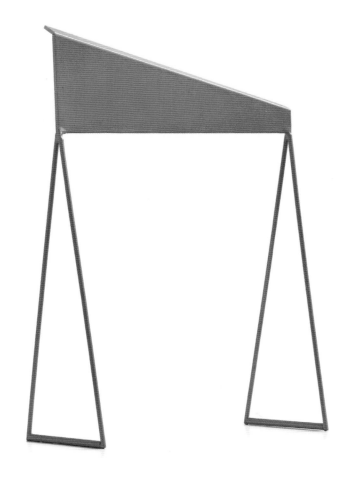

'이렇게 경사진 언덕에 작업실이 있다. 빨간색은 불덩이 같은 여름의 열기를 받은 호주의 타는 듯한 풍경을 반영한다. 같은 형태로 겨울을 나타내는 녹색 작품도 있다.'

피터 D. 콜 PETER D. COLE
호주

기본 풍경 *Elemental Landscape*
금속
2009

예술가의 책

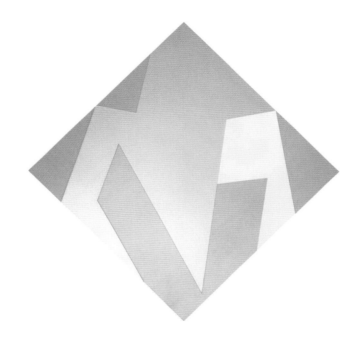

'무지갯빛 색깔은 불안정하고 상호적이다. 빛이 반사되는 안료는 주변에서 일어나는 대기 변화 같은 물리적인 변화에 민감하다. 예술 작품을 완전히 다르게 보이게 할 수 있다.'

사마라 아담슨-핀츠웨스키 SAMARA ADAMSON-PINCZWESKI
호주

토크 5 *Torque 5*
목판에 아크릴과 이리디슨트 아크릴
2016

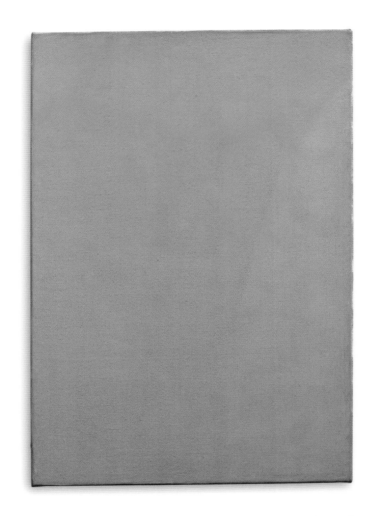

'녹색은 사색의 색이다. 자연에 혼자 있으면 세상사에서 벗어나 평온하며, 평화로운 감정을 확실히 느끼게 된다.'

피터 서머즈 PETER SUMMERS

호주

절제된 명쾌함 *Restrained Directness*
린넨에 유화
2015

'피에트 몬드리안은 녹색을 싫어해서 부식의 색이라고 불렀다. 그래서 나는 부당한 일을
바로잡기 위해 일부러 작품에 녹색을 사용할 때가 있다.'

탐 러브데이 TOM LOVEDAY
호주

세계의 가장자리 1 *Edge of the World 1*
캔버스에 아크릴
2012

예술가의 색

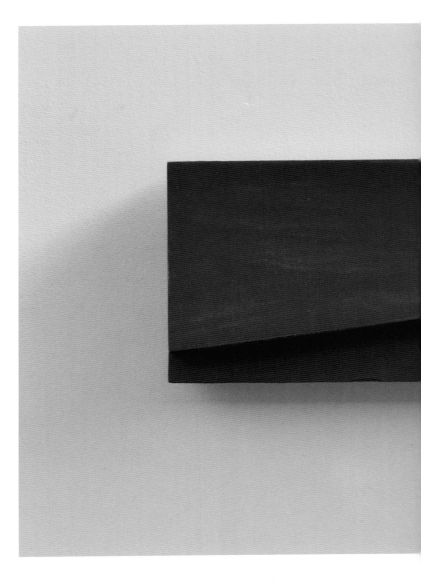

'조각품의 형태가 어떤 색을 써야 하는지 알려 준다. "너는 무슨 색이니?"라고 질문할
때도 있다. 이 작품에서는 물푸레나무 베니어판의 수평 형태와 물결 모양의 결이 바다
를 연상시켰다.'

리차드 봇윈 RICHARD BOTTWIN
미국

조금 앞으로 *Small Forward*
목판에 아크릴
2013

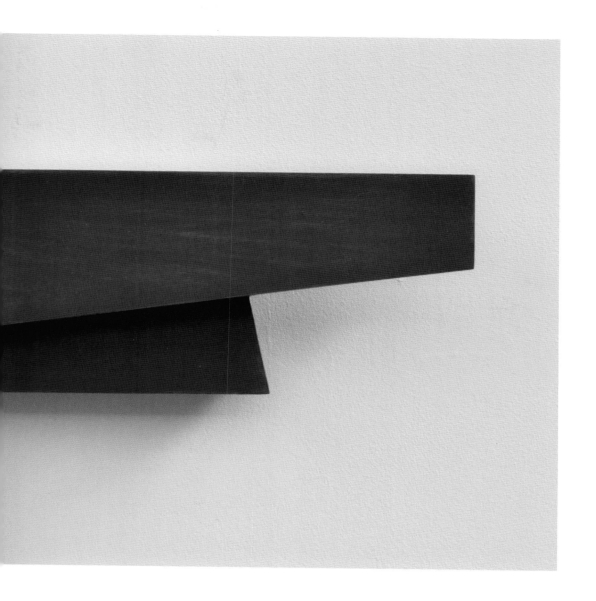

예술가의 삶

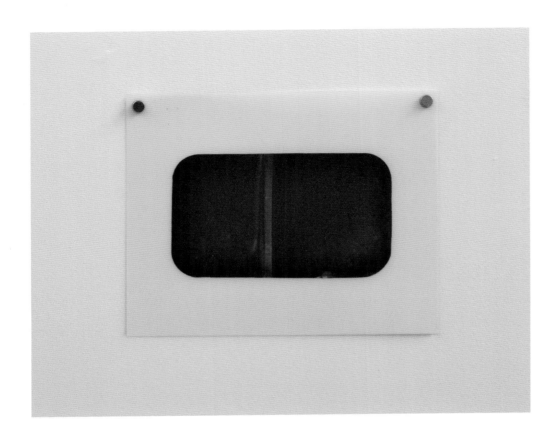

'(2016년 대통령) 선거 결과를 듣고 나서 운모상 산화철로 작업했다. 새 정권을 향한 나의 경멸을 표현하는 아주 깊고 어두운 색이다.'

루스 힐러 RUTH HILLER

미국

무제 *Untitled*
두라—라 필름에 아크릴
2016

'순금박의 반사광은 고혹적이며 아름답다. 부드러운 불빛은 은은하게 모든 사물을 비추
며 강한 천상의 빛으로 주위를 감싼다. 중세 필사본을 그린 화가와 삽화가는 이것을 잘
알고 있었고, 이제 나도 알게 됐다.'

윌마 타바코 WILMA TABACCO
호주

시험 비행 No.'s 1–6 *Test Flight No.'s 1-6*
종이에 금박
2009

예술가의 책

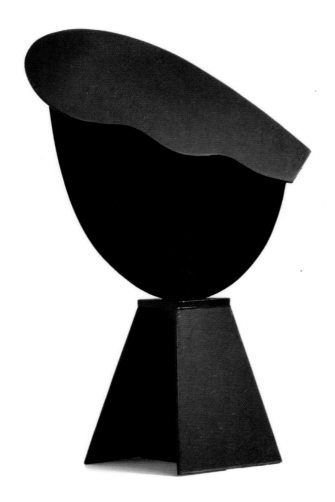

'검정으로 작품을 만들면 서술될 수 있는 가능성이 줄어들고, 추상을 허용할 뿐 아니라 추상적 관념이 작품에 도입되게 한다.'

위안 행 EUAN HENG
호주

몰락 (축소 모형) *Fall (maquette)*
판지와 검은 스프레이 물감
2017

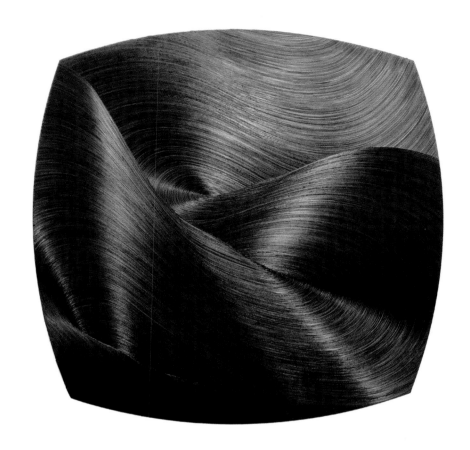

'검정은 별들 사이에 존재하는 밤의 색이다. 유혹적이며 관능적이고 강하다. 그저 빛에
가려져 있을 뿐이지만 항상 조용하게 들어오는 익숙한 불청객이다.'

제임스 오스틴 머레이 JAMES AUSTIN MURRAY
미국

하늘의 모든 별 *All the Starts in the Sky*
캔버스에 유화
2018

예술가의 삶

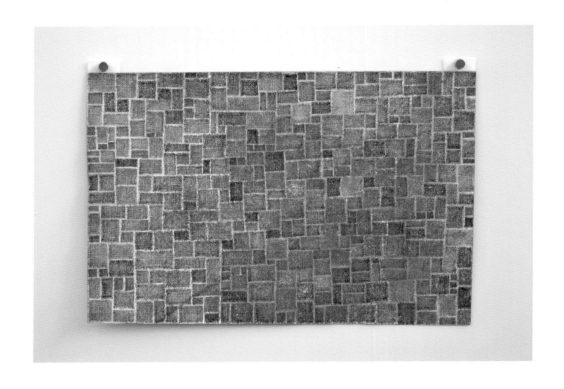

'내 일생을 통틀어 딱 한 색으로만 작업할 수 있다면, 망설임 없이 인생의 색으로 인디
고를 선택할 것이다. 마치 셰익스피어 전집을 한 권으로 소장하는 것처럼 속임수인 걸
알지만, 인디고는 물감에 담그는 횟수와 염료의 배합에 따라 다양한 명도와 미묘함을
가지고 있다.'

진 하이페츠 JEANNE HEIFETZ
미국

모타이나이 11 *Mottainai 11*
감피 토리노코 종이에 잉크.
인디고로 수제 염색
2016

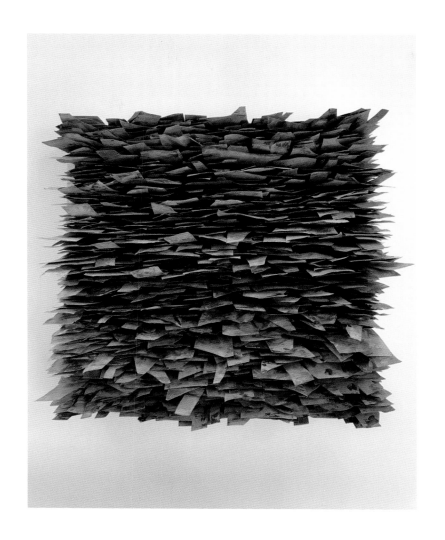

'한 번은 미술상한테서 규모가 큰 작품을 만들거나 나체는 절대 그리지 말고, 어떤 구도로 작업을 하든 간에 녹색은 무조건 20% 이상 쓰지 말라는 충고를 받았다. 이런 작품은 하나도 팔리지 않는다나? 그때부터 나는 버디그리로 모든 작품을 마무리하고 있다!'

사이몬 리아 SIMON LEAH
호주

무제 *Untitled*
구리, 실리콘,
빅토리안 오크와 파인
2017

'빨강은 특정한 기분을 불러일으키며, 메시지를 넣거나 날카로운 반응을 얻을 수 있는 강력한 색이다. 주장, 힘, 활력의 색으로 경고를 의미할 때가 많다. 작품의 공업용 빨간 색은 매력과 경고의 이분법을 제시한다.'

말린 사로프 MARLENE SARROFF
호주

선명한 빨강 *Illuminous Red*
PVA
2014

216

'내가 쓰는 모든 색을 빼앗기고 크렘니츠 화이트 No.2(호두 기름을 섞은 안료)만 가지고
있다고 해도 여전히 나는 작업할 수 있을 것이다.'

짐 살라쏘우디스 JIM THALASSOUDIS
호주

KKK단이 내 색을 가져갔다 *The KKK Took my Colours Away*
리드 화이트 유화 물감, 나무, 유리
2017

'나는 색을 기피하지만, 짙은 검정색에서도 여러 색들이 보일 수 있다. 검은 잉크가 칠해진 부분에는 녹청이 드러난다.'

티제이 베이트슨 TJ BATESON
호주
검은 선 구조의 반복 I, II, III *Iteration Black Linear Structure I, II, III*
목판화
2016

주석

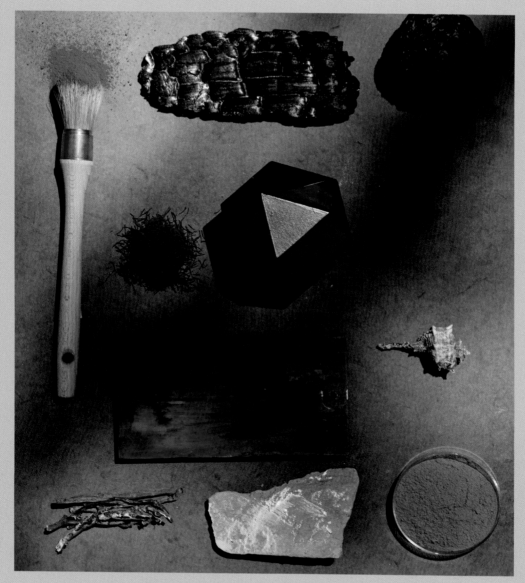

1 Cennino Cennini, The Craftsman's Handbook, translated by DV Thompson. Dover Books, 1932.
2 Cited in Andrew Dalby, Dangerous Tastes: The Story of Spices. University of California Press, 2002.
3 Cennino Cennini, op. cit.
4 Aristotle, Parts of Animals, translated by Arthur Leslie Peck and Edward Seymour Forster. Harvard University Press, 1937.
5 William Dampier, A New Voyage Round the World. Dover Books, 1969.
6 The Travels of John Sanderson in the Levant (1584–1602), edited by William Foster. The Hakluyt Society, 1930.

감사의 글
ACKNOWLEDGEMENTS

책이 나올 수 있게 도와준 많은 사람들에게 감사의 말을 전한다.

오랫동안 내 방랑벽을 진심으로 지원해 준 나의 아름다운 아내 루이스에게 감사하다. 당신은 나의 진정한 동료입니다. 지난 20년간 당신이 없었다면 그 어떤 것도 성취하지 못했을 거예요. 이 책은 당신과 함께 쓴 책입니다.

나의 기대와 포부를 뛰어넘는 훌륭한 책으로 만들어 준 위대한 사진가 애드리언 랜더에게 감사의 말을 전한다. 당신은 열정과 헌신을 바쳐 탁월한 기술로 책에 시각적인 호화로움을 선사해 주었습니다.

독창적인 아이디어에 대한 호기심을 보이며 책을 신뢰해 주고 끊임없이 격려해 준 템스앤허드슨의 타힐라 애던스에게 감사하다. 전문가의 통찰력으로 책을 내는 데 힘써 줘서 고맙다. 원고를 편집하면서 자세한 질문을 해 준 책의 숨겨진 영웅 로나 헨드리에게 감사하다. 놀랍도록 독창적이고 아름다운 디자인을 만들어 준 이비 오에게도 감사하다.

랭그리지 본사의 브렌던 바이어트에게 감사하다. 그의 흔들림 없는 전문적인 기술과 지식 덕택에 자리를 비우고 책을 쓸 수 있었다.

책에 대한 계기를 마련해 준 전시회와 관련된 모든 사람에게 특별한 감사를 드리고 싶다. 이 책에 대한 선견지명이 있었던 태씻 갤러리의 디렉터, 키이스 로렌스와 팀 베이트슨에게 감사하며 맡은 일 이상으로 책을 도와준 이안 웰스, 루크 피써, 줄리 키팅, 로잘린드 앳킨의 공로는 인정받아야 한다.

기술적인 면에서 고맙게도 여러 정보를 제공해 준 포브 콜렉션의 나라얀 칸다크하, 안료 제조사의 상품에 대한 지식을 공유해 준 키이스 에드워즈, 더불어 존 휴이스턴, 니콜라스 왈트, 안드레아 돌치, 존 다우니에게 감사의 말을 전한다.

마지막으로 항상 호기심을 가지고 마음이 가는 곳을 따라가라고 격려해 준 아버지 토니 콜에게 감사하다. 아버지가 없었다면 나는 결코 성공하지 못했을 것이다.